高等院校艺术设计类系列教材

U0361114

艺术与设计透视学
（微课版）

刘　晖　侯立丽　喻　珊　编著

清华大学出版社
北　京

内 容 简 介

本书是工业设计、艺术设计、建筑设计、城市规划等学科专业的基础课程之一，是表现设计思想的理论基础。它作为一门专业基础课，主要作用是辅助设计、表现设计、表达设计构思，使学生掌握透视原理和透视画法，客观、准确地表达设计方案，协助设计工作顺利开展。本书编写由浅入深，层层递进。全书共分为 8 章，分别介绍了艺术设计透视学的基础知识、平行透视的绘图方法与应用、成角透视的绘图方法与应用、斜面透视及其画法、斜透视及其画法、透视图阴影、虚影透视及平面透视中的曲边形透视。

本书理论联系实际，内容由浅入深，例证丰富，涉及面广，可读性强，具有理论性和实践性，既适合非设计专业人士或艺术爱好者阅读，也适合高校师生阅读。

本书封面贴有清华大学出版社防伪标签，无标签者不得销售。

版权所有，侵权必究。举报：010-62782989，beiqinquan@tup.tsinghua.edu.cn。

图书在版编目(CIP)数据

艺术与设计透视学：微课版/刘晖，侯立丽，喻珊编著. —北京：清华大学出版社，2023.1（2025.1 重印）
高等院校艺术设计类系列教材
ISBN 978-7-302-62336-6

Ⅰ.①艺… Ⅱ.①刘… ②侯… ③喻… Ⅲ.①艺术创作—透视学—高等学校—教材 Ⅳ.①J062

中国版本图书馆CIP数据核字(2022)第254321号

责任编辑：孙晓红
封面设计：杨玉兰
责任校对：李玉茹
责任印制：宋 林
出版发行：清华大学出版社
　　　　　网　　　址：https://www.tup.com.cn, https://www.wqxuetang.com
　　　　　地　　　址：北京清华大学学研大厦A座　　邮　　编：100084
　　　　　社 总 机：010-83470000　　邮　　购：010-62786544
　　　　　投稿与读者服务：010-62776969, c-service@tup.tsinghua.edu.cn
　　　　　质量反馈：010-62772015, zhiliang@tup.tsinghua.edu.cn
　　　　　课件下载：https://www.tup.com.cn, 010-62791865
印 装 者：三河市龙大印装有限公司
经　　　销：全国新华书店
开　　　本：190mm×260mm　　印　　张：10　　字　　数：239千字
版　　　次：2023年1月第1版　　印　　次：2025年1月第2次印刷
定　　　价：49.00元

产品编号：090452-01

Preface 前言

透视学作为绘画艺术和设计的基础，是步入设计专业领域的一个不可或缺的学习环节。21世纪是设计创意繁荣的时代，世界的空前发展无不归功于设计创意。它表达的是知识经济社会中人的思维价值的创造。当今世界各国在政治、经济、军事、科学技术等方面的激烈竞争，其中也蕴含着对设计创意人才的竞争。对于设计领域而言，设计是时尚之源，推动并改变着人们的生活方式和思想观念，是社会进步的助推器。

与以往的透视学相关教材相比，本书更加注重从创意学的表达角度对设计透视学的基本知识、原理、方法加以阐释；更加突出对学生空间形象思维能力、逻辑推理能力和设计表达能力的培养。通过循序渐进的学习过程，激发学习者的兴趣爱好，调动其学习积极性。

本书共分8章，具体内容如下所示。

第1章介绍了艺术设计透视学的基础知识，使读者对艺术设计透视有一个大致的了解。

第2章介绍了平行透视的绘图方法与应用。

第3章介绍了成角透视的绘图方法与应用。

第4章介绍了斜面透视及其画法，并用图例分别进行了分析。

第5章介绍了斜透视及其画法。

第6章介绍了透视图阴影的基本知识，使读者对阴影的形成以及透视图阴影的画法有一个基本的概念。

第7章介绍了虚影透视的概念及绘图方法。

第8章介绍了平面透视中的曲边形透视。

本书理论联系实际，内容深入浅出，例证丰富，涉及面广，可读性强，具有学术性、理论性和实践性，适合高等艺术院校教师、研究生、本科生及爱好设计的非专业人士阅读。

此书为河北农业大学第二批校级线上和线下混合式一流本科课程"投影透视"建设成果。

本书由河北农业大学的刘晖、侯立丽、喻珊三位老师编写。由于作者水平有限，书中难免存在疏漏之处，敬请广大读者批评、指正。

<div style="text-align: right">编　者</div>

Contents 目 录

第1章

基础知识

学习要点及目标

- 了解透视学的含义与研究内容。
- 了解国内外透视学的发展历史。
- 了解透视的基本类型和特征。

本章导读

透视，即在绘画中，眼睛通过一块假想的透明平面来观察对象，并借此研究在一定的视觉空间范围内物体图形的产生原理、变化规律，以及绘图方法的一门学科。从某种意义上讲，绘画是一种以平面为载体，通过人的视觉观察来反映一定空间内容的艺术。因此，对空间的认识与研究具有重要意义。

开篇我们从介绍透视学的发展历程入手，逐步引入透视学的理论及方法，以及它在设计、绘画、摄影等领域的重要意义。

1.1 透视学的发展过程

透视学的创建是人类文明最伟大的成就之一，是文艺复兴时期重要的科学发现，它见证了人类的视觉经验由感性认识到理性认识的过程，为人类认识世界、表现世界提供了方法。这个方法从感性认识到理性认识的过程却是一个非常漫长的过程。

1.1.1 西方透视学的发展历史

透视理论是人们不断探索视觉空间平面再现的产物，我们所熟悉的来自西方的透视理论有2000多年的发展历史，它作为应用理论伴随着绘画、建筑设计等方面的发展得以完善。在绘画、建筑设计的发展进程中，透视法则始终作为基础法则应用。透视理论中的透视原理、图法和透视类别不是在同一时期形成的，在绘画和建筑设计的研究与发展中，都呈现不同特点和应用的倾向性。

1. 文艺复兴前的透视历史

(1) 原始时期：从岩画和洞窟画上可以看出，原始人朦胧地通过上下错位排列、大小刻画等手法把一些表示距离远近的关系反映出来。

(2) 古埃及时期：古埃及人在一些湿壁画上表现人物前后关系的处理往往用人物横向并列排序的手法来完成。

(3) 古希腊时期：古希腊人在绘画中也采用类似于古埃及人表现前后关系的手法，而且西

方线透视的研究最早源自古希腊，主要内容涉及灭点透视法和缩短法的探索。

(4) 古罗马时期：古罗马建筑师维特鲁威在他的《建筑十书》中谈及了大量的有关建筑透视原理的内容，并且在一些湿壁画中，开始广泛运用这一手法，如庞贝出土的壁画。总的来说，古罗马人虽对平行透视的表现和认识有了一定的提高，但总体上尚不成熟。

(5) 中世纪：中世纪的艺术家们继承了古希腊人研究线透视的成果，并试图解决深远空间的表现方法，但并未取得多大进展。

2. 文艺复兴期间的透视学发展

如果说古希腊罗马时期属于透视的草创期的话，那么文艺复兴期间的意大利，则属于透视的发展期，出现了一大批杰出的艺术家，并使透视得到了极大的完善，透视也以一门独立的学科身份出现在绘画领域中。

(1) 14世纪的代表人物：意大利画家乔托开始在绘画中运用线来表达远近关系和明暗关系以探求透视技法，虽显稚嫩，但为以后的透视进一步发展打下了坚实的基础。

(2) 15世纪的代表人物：意大利建筑师布鲁内莱斯基，发现了失传的"中心透视法"，并在消失点的研究方面取得进展。

意大利画家、建筑师阿尔贝蒂，是第一个对透视规律进行正式叙述的人，是著名的"构造原理"的创始人，创造了透视网格画法，即"正视地砖法"，如图1-1所示。

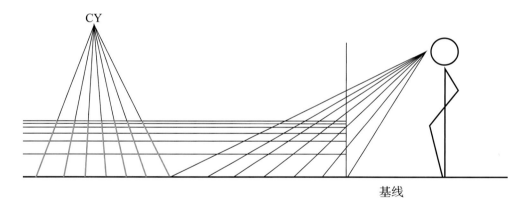

图1-1　"正视地砖法"演示图

 案例 1.1

阿尔贝蒂生平简介

阿尔贝蒂(见图1-2)，意大利建筑师、文艺复兴时期最有影响力的建筑理论家，1404年生于热那亚，1472年在罗马逝世。青年时求学于帕多瓦和波隆那大学，受到人文主义教育，后从事古典作品和文献的研究，曾出任教皇秘书。

阿尔贝蒂一生致力于理论研究，著有《论绘画》《论建筑》《论雕塑》，首次提出空间表现应基于透视几何原理，强调实物观摩、写真传神、面向自然及集聚素材创造理想典

型等问题，奠定了文艺复兴美术现实主义和科学技法的理论基础。阿尔贝蒂所著的《论建筑》为当时最富影响、最具代表性的建筑理论著作。该书共10卷，阿尔贝蒂于1452年用拉丁文完成写作，1485年出版。书内列有研究建筑材料、施工、结构、构造、经济、规划、水文、设计等章节，完整地介绍了他的建筑思想。认为建筑物须实用、经济、美观，尤以前两者为先决条件。至于建筑物的美则是客观存在的，美就是和谐与完整，因此美也是有规律的。他还从人文主义出发，用人体的比例来解释古典柱式，主要作品包括佛罗伦萨的鲁奇拉府邸、曼图亚的圣安德烈亚大教堂、里米尼的圣弗朗西斯科教堂(1447年)、佛罗伦萨的新玛利亚教堂(1456—1470年)等。作品风格雄伟有力，常被列入文艺复兴时期的罗马学派。

图1-2　阿尔贝蒂

意大利画家佛朗西斯科是这一时期对透视学贡献最大的艺术家，代表著作《绘画透视学》，完整而详细地描绘了以地面平面图转作透视图的绘画方法，是一本具备相当理论高度的著作。

其他意大利画家还有达·芬奇，代表著作有《画论》，代表画作有《最后的晚餐》，《最后的晚餐》采用的是平面透视的原理，把一切透视都集中在耶稣头上，在视觉上使他成为统辖全局的中心人物，同时达·芬奇还巧妙地延展了壁画的空间。整个画面远远望去，感到纵深很远，从耶稣背后的窗口，可以看到耶路撒冷美丽的黄昏景色，如图1-3所示。乌切洛的《圣罗马诺之战》和马萨乔的《纳税金》，都充分地体现了绘画作品中的透视原理，如图1-4和图1-5所示。

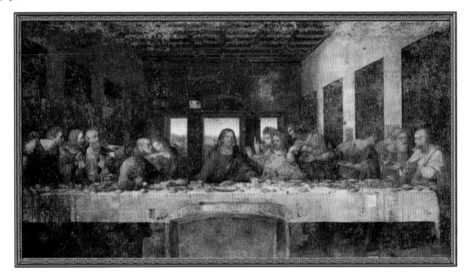

图1-3　意大利达·芬奇《最后的晚餐》

(3) 16世纪代表人物：德国宗教改革时期的画家丢勒在其著作《圆规和直尺测量法》中创立了一种新的分格画法，并且把几何学原理运用到透视图中，他提出的绘画原理一直影响着后人，亦称"丢勒法"。意大利建筑师维尼奥拉在其著作《透视学两法则》中创立了一种简化透视图的画法。运用透视法的代表作品有拉斐尔《雅典学派》，如图1-6所示。

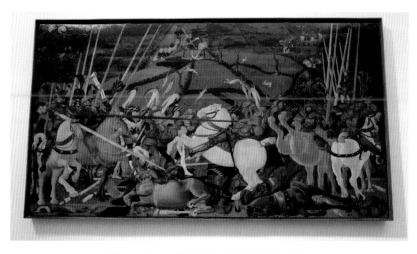

图1-4　意大利乌切洛《圣罗马诺之战》

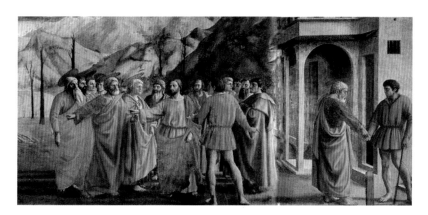

图1-5　意大利马萨乔《纳税金》

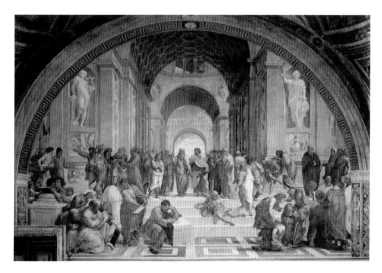

图1-6　意大利拉斐尔《雅典学派》

3. 17—20世纪的透视学发展

在经历了文艺复兴的发展以后，到了17—18世纪，透视已跨入了成熟期，我们目前所使用的各种透视规则及画法在这一时期基本都已完备了，这标志着透视学开始走向成熟。

(1) 17世纪的代表人物：17世纪上半叶，法国人沙葛在《透视学》一书中介绍了几何学形体绘图的法则。17世纪下半叶，意大利画家、建筑师波佐在著作中对一点透视进行了深入研究，代表作品有天顶画《圣依格勒堤阿斯的荣耀》等。

(2) 18世纪的代表人物：英国数学家布鲁克·泰勒在他的两部著作《论线透视》和《论线透视新法则》中把涉及定点透视与投影几何画法的所有原理和绘图法均写入其中，这两部著作是透视学发展史上具有划时代的里程碑式巨作。同时期有影响的人物还有投影几何学的奠基人、法国大数学家盖斯帕尔·蒙诺，以及他的著作《画法几何学》。这一时期运用透视法的代表作品有委拉斯凯兹的《宫娥》、普桑的《抢劫萨宾妇女》、马尼亚斯克的《阿尔巴洛的游园会》和威廉·荷加斯的《婚礼组画之三：查验》。

(3) 如果把透视学比喻成引领西方绘画逐渐走向辉煌的主要基石，那么到了19世纪，这块基石就开始松动了，反透视现象开始出现，它是伴随着19世纪新古典主义画派的兴起而形成的，具体表现在通过削减画面的深度来突出画中的面，进而达到古典浮雕的变体效果。代表人物为雅克·路易·大卫 (Jacques Louis David)，代表作品有《苏格拉底之死》《荷拉斯兄弟之誓》，如图1-7和图1-8所示。

(4) 19世纪绘画拉开了抵制传统透视空间的序幕，到了20世纪，传统意义上的透视学在绘画中的统治地位进一步受到削弱，主观意识的进入以及意象化的空间表现，颠覆了传统透视的原有模式和形象，传统意义上的透视已不为人们所关注，取而代之的是大量组合透视、无透视、变形透视、幻觉透视等，主观建构空间的形成，极大地丰富了绘画的表述空间，从而在绘画的内容和形式上都得到了拓展。

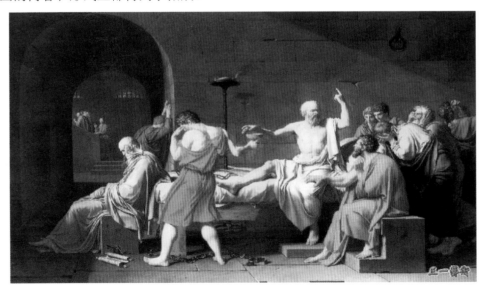

图1-7　法国大卫《苏格拉底之死》

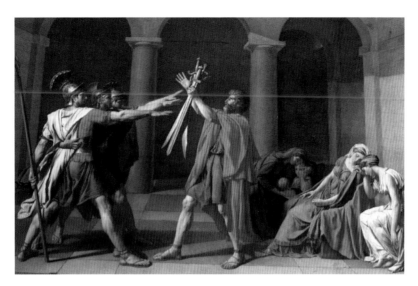

图1-8　法国大卫《荷拉斯兄弟之誓》

1.1.2　中国传统透视学(远近法)的发展过程

中国艺术家对透视学的观察和表现方面有一整套独特的传统方法。相对于西方透视法，它们更具有"动"的美学意义。

1. 中国本土的透视学——"远近法"

"远近法"实际上是一种透视学本土化的称呼，这种带有强烈民族文化烙印的表现手法，尽管反映的也是客体对象在视觉范围内的空间关系问题，但相比于西方透视学，它的基本法则和规律则更多地含有主观倾向，同时也保持了与传统绘画的精神内核相一致的特点。

2. "远近法"的发展简史

回顾历史，有关透视的内容在相关文献上最早的记载应该是战国时期，荀匡在《荀子·解蔽》中把反映近大远小关系的概念通过"从山上望牛者若羊，而求羊者不下牵也，远蔽其大也。从山下望木者，十仞之木若箸，而求箸者不上折也，高蔽其长也"表述出来。公元前三四百年的《墨经》中也有"针孔成像"原理的记载。

随着传统绘画的不断发展，到了宋朝，相关的透视理论也逐渐成熟起来，其中最具代表性的当数郭熙，他从前人和自己绘画实践中总结出了"三远"透视画法，即"高远""深远""平远"，同时代的还有沈括，其"以大观小"等的透视理论同样具有代表性。宋朝透视画法的作品，如图1-9～图1-11所示。

其后，元代的饶自然和黄公望，明代的沈周、汪柯玉、唐志契，清代的笪重光、唐岱、费汉源等在他们的文章中均有透视方面的论述。遗憾的是均一笔带过，未作详细的阐述、分析与归纳。这也直接造成了迄今为止"远近法"只是一种比较琐碎、缺乏严谨系统理论支撑的绘画规则和理论而已。

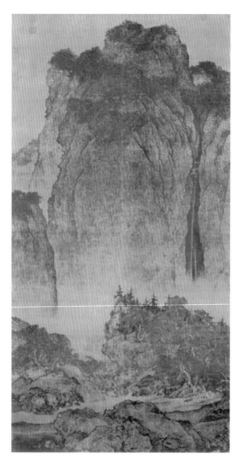

图1-9 宋·范宽《溪山行旅图》

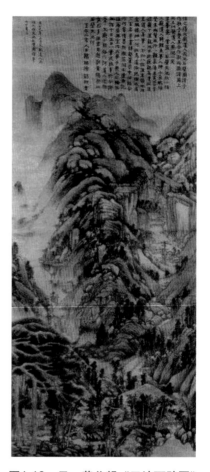

图1-10 元·黄公望《天池石壁图》

图1-11 宋·郭熙《窠石平远图》

　　由于"远近法"是在中国传统思维模式下孕育的产物，所以它不可避免地受本土传统哲学思想的支配，即它反映主客观之间的关系是非西方化的对立与抗争，而是消解与融合，这

种强调"主观体悟"与追求"物我两忘"的境界取向，确定了"远近法"的基本内核，成为一种适用于本土绘画模式、迎合本土审美趣味的绘画透视法则和规律。

3. 传统绘画中一些透视法则的运用

1) 散点透视

散点透视，是"远近法"的生动体现，是相对于西方焦点透视而言的专用名词，它有别于西方焦点透视中视点、视域固定于一点的定式，采用了移动式的多视点、多视域的观察模式，多方位、多角度地体察对象，按照传统绘画的审美心理需要和载体形式，以独特的视角用尽可能自由的方式来经营画面，以实现理想的审美需要。散点透视中包含一些特有的"观察定式"，其中最主要的形式包括以下四种。

(1) 边走边看——主要体现在画家超越某一地点、某一空间的界线，尽可能多地从主观作画的需要角度出发，从不同地点位置来观察对象。

(2) 四面体察——主要体现在画家以各种各样的角度来审视对象并加以取舍，取其精华加以整合。

(3) 近推远，以大观小——根据画家当时的审美需要，在取景时，采用类似于显微镜成像，把近处的景物当作远处的景物来处理。

(4) 远推近，以小观大——根据画家当时的审美需要，在取景时，采用类似于望远镜成像，把远处的景物当作近处的景物来处理。

2) 六远法

"三视"，主要包括平视、仰视(古人称为"虫视")、俯视，而这里的"六远法"是三视的派生，具体内容如下。

(1) 高远，指从山下往山上看，是低视点、远距离观察，如图1-9所示。

(2) 深远，指从山前看山后，是高视点、远距离、全方位观察，如图1-10所示。

(3) 平远，指从近山望远山，是平视、远距离观察，如图1-11所示。

(4) 迷远，指因烟雾与流水阻隔而造成景物的若隐若现的空间关系，宋朝朴庵的《烟江欲雨图》就是这种透视方法的典型代表，如图1-12所示。

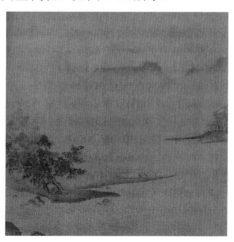

图1-12 宋·朴庵《烟江欲雨图》

(5) 阔远，即平远，只是相同含义的不同表述。泛指从近岸隔着宽阔的水面，通向远处，是平视、远距离观察，五代时期董源的《夏景山口待渡图卷》对此进行了很好的诠释，如图 1-13 所示。

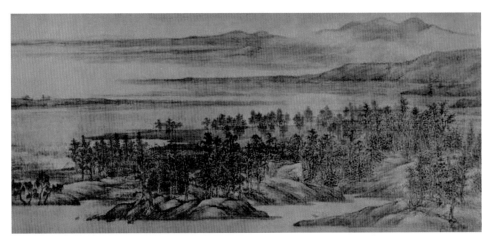

图1-13　五代·董源《夏景山口待渡图卷》(局部)

(6) 幽远，泛指因微茫缥缈导致的景物距离遥远。宋朝梁师闵的《芦汀密雪图卷》有着很好的体现，如图 1-14 所示。

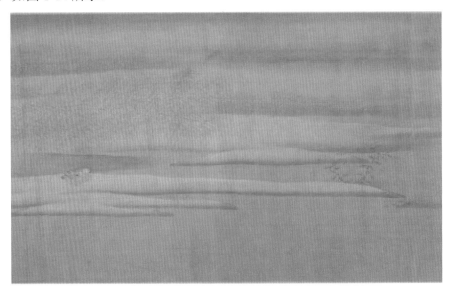

图1-14　宋·梁师闵《芦汀密雪图卷》(局部)

3) 建筑中类轴测投影画法

类轴测投影画法是指在传统绘画中一些对建筑、车辆与其他器物的描绘，类似于现在的轴测图画法，我们称为"界画"画法，最早起源于唐朝，它是画家用"以大观小"的方式准确地描绘对象的一种表现手法，常见的有类似于正面斜轴测图，在界画中称为"一斜百斜"，斜度为 30°～60°，能见到物体的正面、侧面与顶面，主要反映近景建筑或器物等对象，还

有一种类似于立面轴测图，它只能见到建筑的左右两面，顶面和平面呈水平状，左右两面的大小反映了建筑物的左右角度，主要反映远景建筑。

知识拓展

传统人物画中的一些透视特点。

(1) 不管人物在画面中所处的前后高低位置如何，个体人物一般以平视透视特征出现，无俯仰透视变化现象。如北宋张择端在《清明上河图》中描绘的场景中，人物都处于同一平面，如图1-15所示。

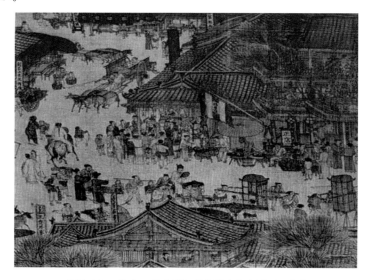

图1-15 北宋·张择端《清明上河图》(局部)

(2) 不管人物身体各部位在画面中的姿态位置如何，也无近大远小。

(3) 一般情况下，人物前后"近大远小"忽略不计，甚至有"近小远大"现象出现(人物的大小按地位贵贱来划定)，如五代顾闳中在《韩熙载夜宴图》中，"达官贵人"的画面占幅明显要大于"下人"，如图1-16所示。

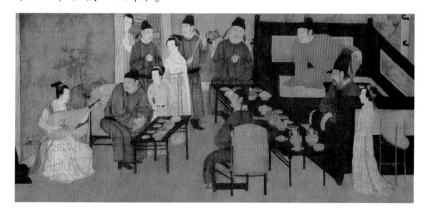

图1-16 五代·顾闳中《韩熙载夜宴图》(局部)

(4) 个体人物除了惯用的平视外，仅头部偶尔有俯视现象出现，但身体其余部位仍保持平视特征，如唐朝孙位《高逸图》中的人物，如图1-17所示。

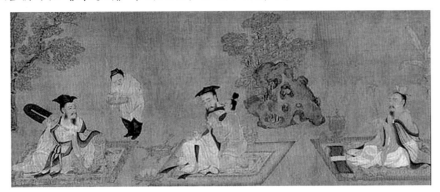

图1-17　唐·孙位《高逸图》(局部)

1.2 透视学的基础知识

本节主要了解透视图的形成过程、透视图的分类以及一些专业名词术语等内容，需要读者重视对本节知识的学习，为深入学习后面的内容 (如透视原理和透视图的画法) 打好基础。

1.2.1 透视学的基本分类

透视学的发展是人类处理视觉信息技巧和能力的发展。人们追求世界实质的本能不断对人的实践提出更高的要求，随着人类对世界认识的积累加深，人类也渐渐学会更理性地分析自己所处的环境，透视学的发展也正是基于这种理性思维。可以说，透视学的发展是人类认识世界的进步，也是人类理性思维能力发展和科技发展的结晶。

1. 广义透视学

广义透视学方法在距今 3 万年前就已经出现，在线性透视出现之前有多种透视方法。

(1) 纵透视法：将平面上离视者远的物体画在离视者近的物体上面。

(2) 斜透视法：离视者远的物体，沿斜轴线向上延伸。

(3) 重叠法：前景物体在后景物体之上。

(4) 近大远小法：将远处的物体画得比近处的同等物体小。

(5) 近缩法：有意缩小近部，防止对近处景象透视的正常处理造成画面占比太大而遮挡对远部景象的表现。

(6) 空气透视法：物体距离越远，形象越模糊；或一定距离外物体偏蓝，越远偏色越重，也可归于色彩透视法。

(7) 色彩透视法：因空气阻隔，同颜色物体距离近就鲜明，距离远则色彩灰淡。

2. 狭义透视学

狭义透视学 (即线性透视学) 方法是文艺复兴时代的产物，即合乎科学规则地再现物体的实际空间位置。因物体对眼睛的作用有三种属性，即形状、色彩和体积，因距离远近不同呈现的透视现象主要为缩小、色变和模糊、消失。相应的透视学研究对象如下所述。

(1) 物体的透视形 (轮廓线)，即上、下、左、右、前、后不同距离，形的变化和缩小的原因。

(2) 距离造成的色彩变化，即色彩透视和空气透视的科学化。

(3) 物体在不同距离上的模糊程度，即隐形透视。

现代绘画着重研究的是线性透视，而线性透视的研究重点是焦点透视，它描绘一只眼睛固定一个方向所见的物象。它具有较完整、较系统的理论和不同的绘图方法。因此，在透视学研究中，狭义透视学占据主导地位。

1.2.2 透视图的专业名词术语及符号

透视学的概念较多，但非常重要，能够理解并且熟练记忆相关概念，对我们以后的深入学习有很大的帮助。透视常用术语如表 1-1 所示。

表1-1 透视常用术语

术 语	注 释
视点(目点)	视者的眼睛位置(用E代替)
视角	在绘画过程中使用60°上下、左右范围的视觉角度
正常视域	视点看出去的60°的圆锥形空间，其为人的双眼正常观察对象的范围，故称为正常视域，超过60°则不属此范围
视圈线	视域圆锥曲面与画面的交界线，即泛指60°视角的视圈线
目线	过视点平行于视平线的横线，是查找视平线上消失点角度的参照线
视中线(中心视线)	视域圆锥体的中心轴，是视者视线引向画面的中心视线并与画面垂直，平时与地面平行(与主视线重合)；俯视、仰视时其与地面或倾斜或垂直；亦称中视线、视心线、视轴等
主视线	指视者视线水平引向地平线的中心视线
画面	画者与被画物之间假设的透明画图平面，它可向四周做无限的扩大与延伸。画面需平行于画者的颜面，垂直于视中线；且平视的画面垂直于地平面，俯视、仰视的画面倾斜或平行于地平面
画幅	在画面上60°视角的视圈线范围以内所选取的一块作画面积，一般为矩形，它的四边边线起着选景框的作用，亦称取景框
心点	视中线与画面的交接点(用CV代替)，且视中线必与画面垂直
主点	指视者的主视线与画面的交点
视平线	经过主点所作的水平线
主垂线	经过主点、心点所作的垂直线
视距	视点到主点的垂直距离

<div align="right">续表</div>

术　语	注　释
视平面	视点、视线与视中线同处的平面为视平面；平视的视平面平行于地面；正仰、俯视的视平面垂直于地面；斜仰、俯视的视平面倾斜于地面
距点	指将视距的长度反映在视平线上心点的左右两边所得的两个点，标识为d
基面	承载物体的平面，平视时即是地面，且与画面垂直
基线	画面与地面的交界线

1.2.3　透视的分类

在现实生活中，通过观察透视现象能够理解透视的类型，掌握各种透视图的制图表现方法之后能够在设计中更好地表达设计理念。

1. 形体透视

形体透视即线性透视，主要研究物体的形体变化。形体透视是根据光学和数学的原则，在平面上用线条来表示物体的空间位置、轮廓和光暗投影的科学。按照灭点的不同，分为平行透视（一个灭点）、成角透视（两个灭点）和斜透视（三个灭点）。因为透视现象是远小近大，所以也叫"远近法"。其表现形式有以下几个方面：体积相同的物体，距离近时，视觉影像较大，远时，则较小；距离较近时，宽度相同的物体视觉影像较宽，远时，则较窄。这是由人的视角形成的规律。位于视平线以上的物体，近高远低，位于视平线以下的物体，近低远高。

在现实生活中，人眼观看远近景物的透视规律如下。

(1) 物体远近不同，人感觉它的大小就不同，越近越大，越远越小，最远的小点会消失在地平线上。

(2) 有规律地排列形成的线条或相互平行的线条，越远越靠拢和聚集，最后汇聚为一点消失在地平线上。

(3) 物体的轮廓线条距离视点越近越清晰，越远则越模糊。像中央电视台办公楼这种造型奇特的建筑最能体现这一点，如图 1-18 所示。

2. 空气透视

空气透视即色彩透视，主要研究物体的色彩变化。由于空气的阻隔，空气中稀薄的杂质造成物体距离越远，看上去形象越模糊，所谓"远人无目，远水无波"，部分原因就在于此。同时存在着另一种色彩现象，由于空气中蕴含水汽，在一定距离之外物体偏蓝，距离越远，偏蓝的倾向越明显。同样颜色的物体，距离近则色彩鲜明，距离远则色彩灰淡，这也归于色彩透视法。例如，英国画家威廉·透纳的《月光下的梅港》就是对这种透视方法很好的体现，如图 1-19 所示。

3. 隐形透视

隐形透视主要研究物体在不同距离上形象的模糊程度。在同等距离上，物体越大，细节

越明了，形象越清晰；相反，细节模糊，形象混沌。这是因为物体小，观察物体的视角就小，视角越小就越不容易分辨，物体形象显得越模糊。火车道由近及远的画面是对此种透视类型最好的体现，如图1-20所示。

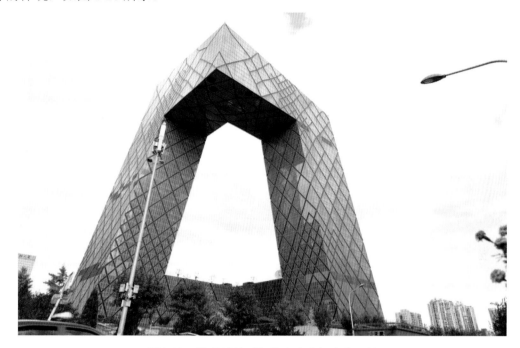

图1-18　体现线性透视的中央电视台办公楼

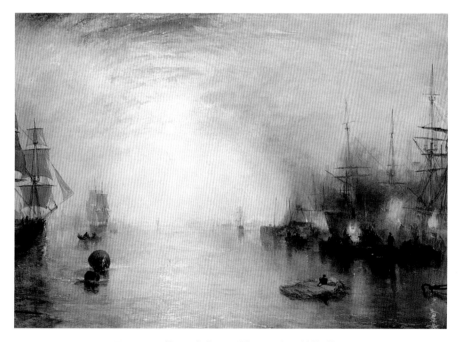

图1-19　英国 威廉·透纳《月光下的梅港》

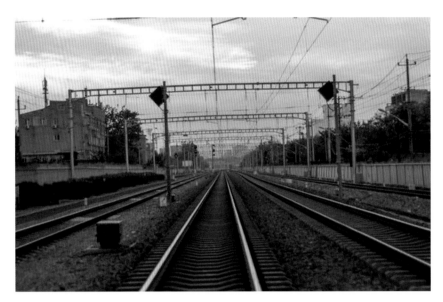

图1-20　体现着隐形透视的火车道

1.2.4　透视图中的构图要素及要点

透视学是研究如何把看到的立体景物转换成平面的透视图，即研究在平面上进行立体造型规律的学科。而要在平面上取得立体的透视图，非要借助假定的"画面"不可，因为透视图形是视线（眼睛到景物之间的连线）通过画面留下的轨迹。物体的大小、画面离眼睛的远近以及眼睛对物体的角度都将决定透视图形的变化。物体、画面、眼睛是构成透视图形的三要素。其中，眼睛是透视的主体，是眼睛对物体观察构成透视的主要条件。物体是透视的客体，是构成透视图形的客观依据。画面是透视的媒介，是构成透视图形的载体。

在视觉艺术中，有三种空间。

一维空间，是指在视觉艺术中，凡是在一定的空间位置中存在"点"或由点与点聚结而成的"线"的现象，那么这种空间即为一维空间，亦称一元一次空间或一度空间，如图 1-21所示。

二维空间，是指在一定的空间位置中由线的有序排列组成的平面，亦称二次元空间或二度空间，如图 1-22 所示。

图1-21　一维空间　　　　　　　图1-22　二维空间

三维空间，是指与平面的垂直方向的纵深面形成立体状态的空间，如图 1-23 所示。

图1-23　三维空间

1.3　学习透视学的目的和方法

　　透视是设计专业的学生必须掌握的一门学科，对它的应用情况能够体现出设计者的设计表现能力。透视的学习可以培养学生的空间思维能力、逻辑思维能力以及艺术创造能力。

1.3.1　学习透视学的目的

　　学习透视学的目的主要体现在以下三个方面。

1. 为艺术创作奠定基础

　　在艺术设计、工业设计、建筑设计、园林景观设计、室内设计等过程中，不仅需要借助透视图推敲方案，更需要借助透视图进行设计意图的表达。透视图的真实性、直观性为设计提供了最适宜的手段。

2. 培养逻辑思维能力

　　透视学是建立在数学和几何学基础上的一门数理性极强的学科。在绘制透视图的过程中，需要大量的逻辑推理。

3. 培养空间形象思维能力

　　绘制透视图的过程，实际上是将物体多个方向的正投影图综合成为一个符合视觉习惯的立体图形，在这一过程中，能够训练学生的形体结构表现能力及造型能力。

　　在进行艺术创作、设计构思的过程中，透视学的灵活应用，可产生多元的、丰富的视觉效果，可使艺术作品、设计作品更具有张力和感染力，可创造出高水平的绘画作品和设计作品，所以透视学是一门必不可少的专业基础课程。通过案例 1.2 我们可以清楚地感知到透视学在环境艺术设计工作中的应用。

 案例1.2

<div align="center">透视学在环境艺术设计工作中的应用</div>

在平面上再现空间感、立体感的方法和与此相关的科学研究，是视觉艺术领域中的技法理论学科。如果缺乏一定的透视学知识，很难想象设计者是否能学好或从事环境艺术设计。环境艺术设计是一种三维空间感极强的视觉艺术设计。人们要了解、认识并在平面上再现物体及物体组合的形状、色彩、位置和体积，必须从透视学角度去观察、分析、提炼和表现，这样才能产生丰富的视觉效果，使环境艺术设计作品更具张力和感染力。因此，透视学是环境艺术设计的重要基础。

艺术来源于生活又高于生活。看上去远处的物体小且色彩模糊，近处的物体大且色彩清晰，这仅仅是一些感官上的认识。透视学准确回答了这一视觉规律，使人们对空间的认识有了质的飞跃。"近大远小"反映物体的前后位置，"可视角"概念对这一规律进行了科学概括。教室里一排排整齐摆放的课桌椅，这些实际上同样大的物体，距离视点近的课桌椅构成的视角大，在眼睛视网膜上的影像也大且清晰；反之，距离视点远的课桌椅构成的视角小，在眼睛视网膜上的影像也小且模糊，如图1-24所示。

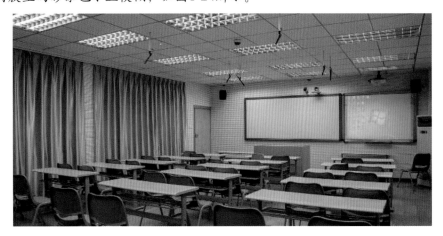

<div align="center">图1-24　教室中的"近大远小"</div>

根据这一规律，我们在观察空间画面时，可准确判定物体的前后位置，在创作作品时，可迅速确定物体的画面定位。因此，领会和掌握"近大远小"透视规律将有效提高人们对物体空间位置的认识。

1.3.2　学习透视学的方法

学习透视学的方法多种多样，但对于初学者来说，应注意从以下几个方面来学习透视学。

1. 勤于思考，注重理解

透视学的逻辑性较强，在学习绘制透视图的过程中，要勤于思考，缜密推导，理解整个

形体的空间结构关系。

2. 掌握规律，循序渐进

透视图的变化是有规律的。在透视现象中，所有与画面（与视线垂直的一个面）不平行的线都会向远方某个点汇聚，其中平行的线汇聚于一点。这使得同样大小的物体因位置不同而产生近大远小的差别。再如，当人们观察景物的时候，常常会发现视点（观察点）低一些的现象，看不到物体的顶面，觉得物体很高大，反之，站得高可以看到物体的顶面，觉得物体比较矮小。如果水平左右移动视点，所看到的左右侧面也会随之发生变化。可见，当视点的高低、注视的方向、距离的远近等因素发生变化时，景物的形象也会发生相应的改变。

3. 勤学苦练，熟能生巧

按照"从大到小、从整体到局部"的线路循序渐进。练习过程中要动脑筋、想办法，发现和总结规律，提炼绘制技巧，归纳适合自己的学习方法。

4. 触类旁通，灵活应用

学习透视学，不仅要掌握本门课程的知识，而且要和其他知识相联系。一方面可以借助其他知识与经验，促进本专业知识的掌握；另一方面，运用本课程知识辅助其他项目的完成，如利用透视草图辅助设计，利用透视原理创造视幻效果等。

1.3.3 透视学的应用范围

透视学在建筑设计（见图1-25）、室内设计（见图1-26）、工业设计（见图1-27）、艺术设计（见图1-28）等学科领域中都有应用，它是一门专业基础课，主要作用是辅助设计、表现设计。因此，教学目标明确，即通过透视原理，能够运用多种方法快速、准确地绘制透视图，以协助专业设计的顺利开展。

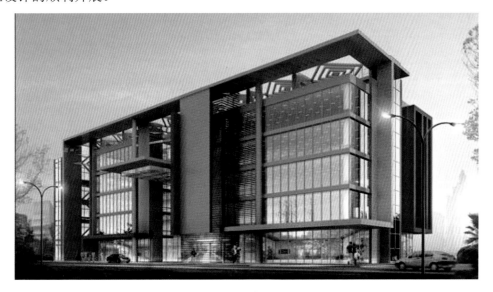

图1-25　建筑设计

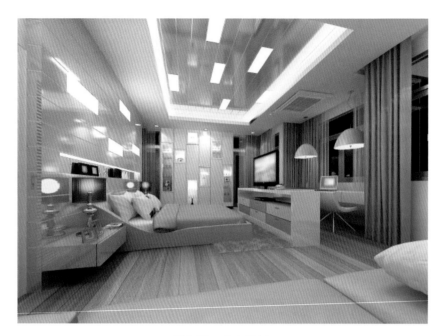

图1-26 室内设计

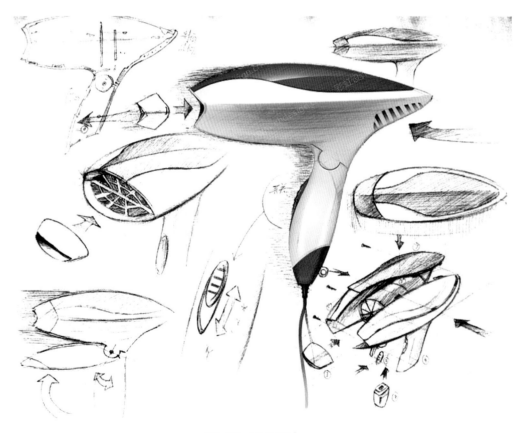

图1-27 工业设计

图1-28 艺术设计

透视学是成就设计师的第一步。自从 19 世纪的艺术家们发现透视现象并把这一知识应用于艺术构图以来，透视学一直与画法几何一样普遍应用于设计中。

透视使描述空间物体由抽象思维转换为形象思维，一些无法用语言、文字描述的符号通过透视图可以轻而易举地表现出来。几乎所有的设计师在构思设计方案时都是用一支笔在一张空白纸上挥洒出自己的设计灵感，只有用这种方法才能与思维同步，设计师通过这种快捷的方法记录设计灵感，边描述边手绘对设计进行表达和交流。一个好的设计师可以不懂计算机软件，但是应该学会使用透视图表现设计。从事设计的工作者，无论是工业设计师、建筑师，还是工艺美术师，没有透视学知识几乎难以胜任本职工作。

本章小结

透视，是指使眼睛通过一块假想的透明平面来观察对象，并借此研究在一定视觉空间范围内物体图形的产生原理、变化规律，以及绘图方法的一门学科。从某种意义上讲，绘画是一种以平面为载体，通过人的视觉观察来反映一定空间内容的艺术。因此，对于空间的认识与研究具有重要意义。

思考练习题

1. 西方透视学的基本形成原理是什么？
2. 什么是透视三要素？透视主要分哪几种？

3. 反透视现象在西方是何时出现的？

4. 在传统山水画当中"三远"主要指哪三远？

5. "散点透视"是通过哪些观察方法表现的？

6. 简述透视学的学习方法。

第2章

平行透视的绘图方法与应用

📝 **学习要点及目标**

- 掌握平行透视的规律与特点。
- 掌握平行透视的基本绘图技法。

📄 **本章导读**

平行透视是最基本的透视方法，学习过程中所涉猎的透视现象基本上包括了空间进深、近大远小等透视特征，掌握平行透视对深入学习其他透视方法意义重大。

2.1 平行透视概述

平行透视即一点透视，在透视制图中的运用最为普通，如图2-1～图2-3所示。平行透视图表现范围广，涵盖的内容丰富，说明性强。本节主要讲解平行透视的规律和特点，为下一节平行透视的画法做好铺垫。

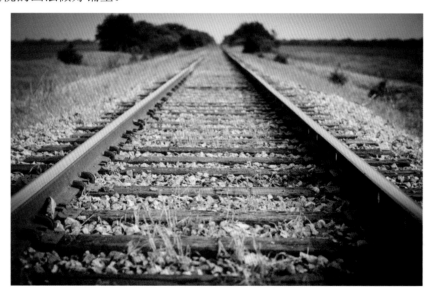

图2-1 远去的火车道

平行透视作为最基本的透视形式，它的透视规律和特点是其他透视类型的参照。

1. 平行透视的规律

平行透视主要有以下五项规律。

(1) 人的视线方向为平视。

(2) 只有一个灭点，并且该灭点与视中心 *VC* 位置重合。

(3) 形体存在与画面平行的面。

(4) 所有与画面平行的线，其透视与原线平行。

(5) 所有与画面垂直的线，其透视汇聚于一点。

图2-2　幽深的小巷

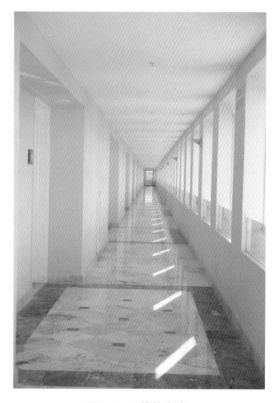

图2-3　延伸的走廊

2. 平行透视的特点

平行透视的特点主要体现在以下六个方面。

(1) 绘图相对简便，只需将形体与画面平行的主棱面呈实形或成比例缩小、放大。

(2) 只要保持形体中有一组平行面与画面平行，就与视点、画面构成了平行透视关系。

(3) 在平行透视关系中，形体、画面与视点三者相对位置的细微变化会直接影响透视图的形状。

(4) 透视效果容易失真，而且缺乏美感。因为对于单个形体，为了使其透视效果富有立体感，通常将视点设在反映出形体三个侧面的位置，要求视点偏向形体的某一侧，这样就可能产生比较严重的失真效果。为了减少失真，视点最适宜置于形体左上方、左下方、右上方或者右下方的位置。

(5) 限制了形体与画面位置调整的灵活性。因为只有一组平行面与画面平行才能形成平行透视；形体中若所有的面都不平行于画面，就不能构成平行透视。

(6) 平行透视图适合表现室内设计、街心广场、园林景观或者一个主棱面形状较复杂的建筑物的透视图。图 2-4 和图 2-5 所示为平行透视的应用实例。

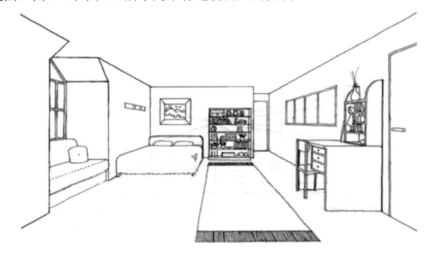

图2-4　平行透视在室内设计中的应用

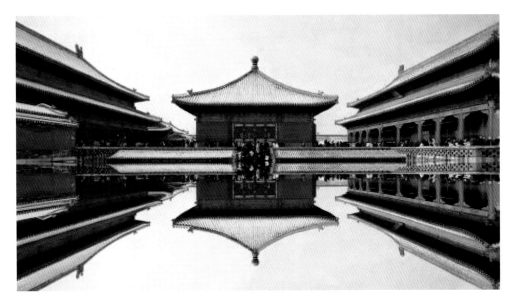

图2-5　平行透视在建筑景观中的应用

2.2　平行透视的绘图方法

本节主要讲解平行透视的基本绘图方法、绘制平行透视的注意事项。

2.2.1 平行透视的基本绘图方法

平行透视的基本绘图方法主要包括视线法、距点法、量点法三种。

1. 视线法

视线法的原理就是将视点与形体顶视图的各个点相连，利用视线与画面的交点（又称视线迹点）在基面上的投影点引垂线，然后与连接灭点的画面投影线相交，即可得到形体透视。用视线法求正方体的平行透视图，该正方体其中一个面在画面内，如图 2-6 所示。

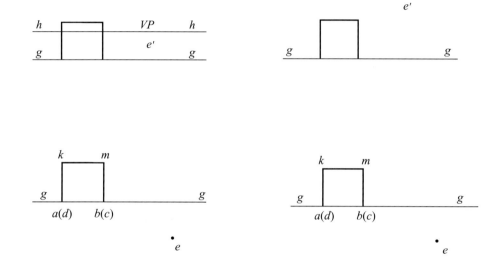

图2-6　用视线法求出正方体的平行透视图(1)

用视线法绘图的步骤如下。

(1) 因该正方体的其中一个面 abcd 在画面内，故可画出 abcd 各点的透视点 A_p、B_p、C_p、D_p，连接 A_pVP、B_pVP、C_pVP，以确定与画面垂直的两组棱线的透视方向。

(2) 连接点 m、e，与基线 g-g 交于点 m_p，并向上引垂线与 B_pVP、C_pVP 都有交点，M_p 即为其中一个顶点的透视。

(3) 过点 M_p 作 A_pB_p 的平行线与 A_pVP 交于点 K_p 即为 k 点的透视，把正方体各个顶点的透视连接起来即可求出其平行透视图。

图 2-7 中的两个平行透视图是在只改变视高的情况下所产生的不同透视效果。

当物体远离画面时，所产生的平行透视效果如图 2-8 和图 2-9 所示，绘图方法同图 2-6 和图 2-7，这里不再赘述。

2. 距点法

距点法的原理就是当物体的主棱面与画面平行时，只有一组主向轮廓线垂直于画面，其透视图只有一个主灭点 VP，并且与视中心 VC 或 e' 或心点位置重合，这时画面垂直线的透视均指向视中心 VC。

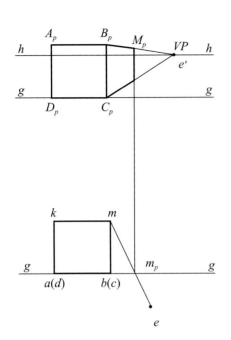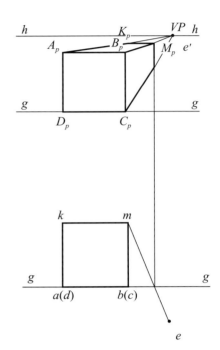

图2-7　用视线法求出正方体的平行透视图(2)

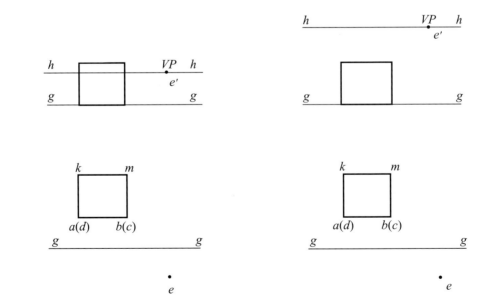

图2-8　用视线法求出长方体的平行透视图(1)

如图 2-10 所示，基面上放置一正方体，其中两个主棱面 $ABSR$ 和 $CDWT$ 与画面平行，该正方体的灭点 VP 与视中心 VC 位置重合。

因棱线 AD 与画面垂直并在基面内，故用距点法求棱线 AD 透视的步骤如下。

(1) 延长棱线 DA 与画面基线 g-g 交于 N_1，连接 N_1VP 即可确定出 AD 的透视方向。

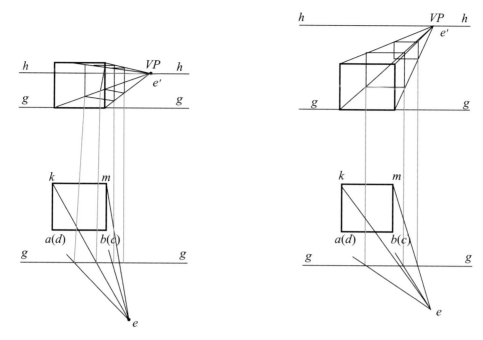

图2-9 用视线法求出长方体的平行透视图(2)

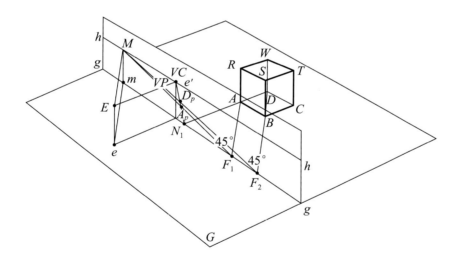

图2-10 棱线AD的透视求法示意图

(2) 分别过点 A、D 作 $45°$ 的直线与基线交于点 F_1、F_2，即 AF_1、DF_2 与基线的夹角为 $45°$。

(3) 过 $E(e)$ 点作 $EM(em)$ 平行于 AF_1 并与画面交于点 $M(m)$，该点在视平线上，点 $M(m)$ 即为辅助线 AF_1、DF_2 的灭点，也就是画面垂直线的距点。

(4) 将距点 M 分别与点 F_1、F_2 相连，与 N_1VP 交于点 A_p、D_p，即可求出棱线 AD 的透视。使用同样的方法即可求出棱线 BC、ST、RW 的透视。因画面空间狭小，这里不再详细作出棱线 BC、ST、RW 的透视。图 2-11 所示为棱线 AD 的透视求法平面图。

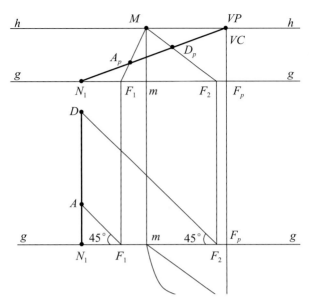

图2-11　棱线AD的透视求法平面图

通过图 2-10 和图 2-11 所示的绘图过程可知，距点到视中心的距离等于视点到视中心的距离（即视距），利用距点作透视图的方法称为距点法。

求距点 M 的方法：如图 2-11 所示，在平面图中以 F_p 点为圆心，以 F_pe 为半径画圆弧与基线 g-g 交于点 m（或过点 e 作 $45°$ 线与基线 g-g 交于点 m），并过点 m 向上引垂线与视平线 h-h 相交，即得到距点 M。在基线 g-g 上截取 $N_1F_1=AN_1$、$N_1F_2=DN_1$，MF_1、MF_2 与 N_1VP 交于点 A_p、D_p，即求出垂直于画面的棱线 AD 的透视。

同样，也可利用距点法求下底面放置于基面内的正方体（见图 2-12）的透视。

图2-12　采用距点法求正方体的平行透视(1)

因该正方体的两个主棱面平行于画面，所以其灭点 VP 在视平线 $h\text{-}h$ 上并与视中心重合。详细的绘图步骤如下。

(1) 过 e 点向上引垂线与视平线 $h\text{-}h$ 交于 VP，VP 即为该正方体的透视灭点。

(2) 该形体是正方体，各个棱面均为正方形，可在画面内从基线 $g\text{-}g$ 开始向上作等大的正方形。

(3) 以 F_p 为圆心，以 F_pe 为半径画圆弧与基线 $g\text{-}g$ 交于 m 点，然后过 m 点向上引垂线与视平线 $h\text{-}h$ 交于点 M，M 即为所求的距点。

(4) 分别延长棱线 da、cb 与基线 $g\text{-}g$ 交于点 N_1、N_2，即为棱线 da、cb 的画面迹点，并连接 N_1VP、N_2VP 以确定这两条棱线的透视方向，连接 $r'VP$、$s'VP$ 以确定该正方体上底面画面垂直棱线的透视方向。

(5) 在基线 $g\text{-}g$ 上量取 $N_1F_1=aN_1$、$N_2F_2=sN_2$ 以确定点 F_1、F_2 的位置，连接 MF_1、MF_2 与 N_1VP、N_2VP 分别交于点 A_p、B_p，即求出棱线 AB 的透视。因 $N_1F_2=dN_1$，所以 MF_2 与 N_1VP 的交点即为 D 点的透视 D_p。因此棱线 ad、ab 的透视即可求出。

(6) 在基线 $g\text{-}g$ 上量取 $N_2F_3=cN_2$，连接 MF_3 与 N_2VP 交于点 C_p，故 B_pC_p 即为棱线 bc 的透视。

(7) 分别过点 A_p、B_p、C_p、D_p 向上作竖直线，与 $r'VP$、$s'VP$ 都有交点，即为该正方体上底面各个顶点的透视 (因平行于画面的棱线，其透视与原线平行)，将所有顶点的透视连接起来即为该正方体的透视图，如图 2-13 所示。

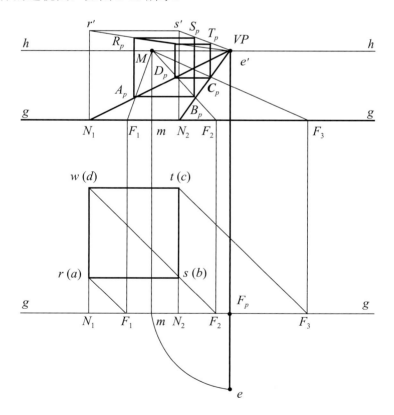

图2-13　采用距点法求正方体的平行透视(2)

3. 量点法

所谓量点，是一组专门解决形体长度和宽度方向上度量问题的辅助直线的灭点。利用这些灭点不仅可以解决有关形体在长度和宽度方向上透视长的度量问题，还可以更进一步简化作透视图的步骤，从而能直接根据设计图中的尺寸画出透视。

用量点法求正方体的平行透视图，如图 2-14 和图 2-15 所示，绘图步骤如下。

图2-14　用量点法求正方体的平行透视图(1)

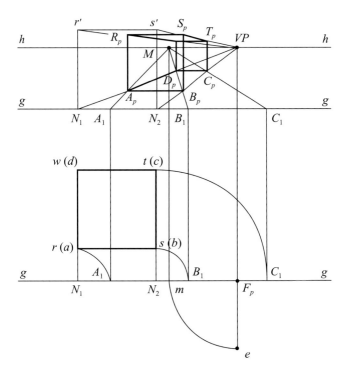

图2-15　用量点法求正方体的平行透视图(2)

(1) 根据作直线全长透视的原理，在基面上求出棱线 da、cb 的画面迹点 N_1、N_2，以及其灭点 VP，并连接 N_1VP、N_2VP，以此确定棱线 da、cb 的透视方向。

(2) 因该形体是正方体，各个棱面均为正方形，所以在画面内从基线 g-g 开始向上作等大的正方形。连接 $r'VP$、$s'VP$ 以确定该正方体上底面垂直棱线的透视方向。

(3) 连接 eVP 与基线 g-g 交于点 F_p，以 F_p 为圆心，以 F_pe 为半径画圆弧与基线交于点 m，过点 m 向上引垂线与视平线 h-h 交于点 M，即为所求的量点。

(4) 在基线 g-g 上量取 N_1A_1=aN_1、N_2B_1=sN_2 以确定点 A_1、B_1 的位置，连接 MA_1、MB_1，与 N_1VP、N_2VP 分别交于点 A_p、B_p，即求出棱线 ab 的透视。因 N_1B_1=dN_1，所以 MB_1 与 N_1VP 的交点即为 D 点的透视 D_p。因此棱线 ad、ab 的透视即可求出。

(5) 在基线 g-g 上量取 N_2C_1=cN_2，连接 MC_1 与 N_2VP 交于点 C_p，故 B_pC_p 即为棱线 bc 的透视。

(6) 分别过点 A_p、B_p、C_p、D_p 向上作竖直线与 $r'VP$、$s'VP$ 都有交点，即为该正方体上底面各个顶点的透视 (因平行于画面的棱线，其透视与原线平行)，将所有顶点的透视连接起来即为该正方体的透视图。

从两种方法绘制正方体平行透视图的步骤及结果来看，量点法和距点法所作的透视效果相同。量点法不仅可以作形体的平行透视，也可以作成角透视，但距点法一般只用来作形体的平行透视。

2.2.2 绘制平行透视图的注意事项

因为绘制平行透视图容易产生失真效果，缺乏美感，所以需要做到以下两点。

(1) 平行透视只有一条视平线、一个视中心、一个灭点，不可存在多个。当在同一个画面内绘制多个形体，或者绘制单个形体不同部位的透视图时，务必共用一条视平线、一个视中心、一个灭点，否则透视效果将不一致，甚至扭曲变形。

(2) 为了减少失真，视点最适宜置于形体左上方、左下方、右上方或者右下方的位置。

2.3 平行透视案例

平行透视在生活中比较常见，可给人带来很强的空间进深感，强调视觉核心，主要应用于室内设计和建筑设计。随着人们表达方式的不断改进和创新，平行透视也逐渐应用于工业设计、景观设计、平面设计等行业领域。

图 2-16 所示的室内设计手绘图采用了心点偏右的平行透视画法，该手法的应用使室内进深空间显得非常深邃，体现了该建筑室内的宽敞。

图 2-17 所示的手绘建筑框架图也采用心点偏右的平行透视画法，突出体现了建筑在空间内的秩序感、稳重感。

图 2-18 所示的古建筑摄影作品应用平行透视的表现手法，形成一个具有平行透视特征的取景效果，加上光线的渐进变化，更加强调了古建筑的视觉核心特效。

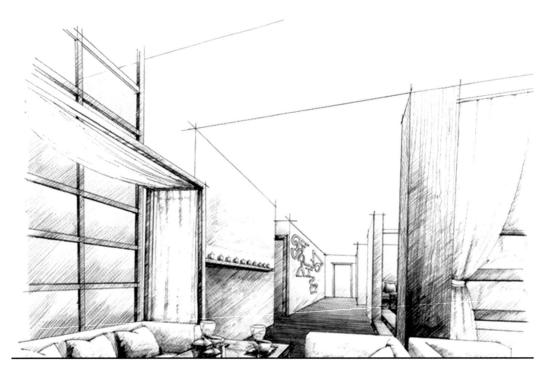

图2-16　室内设计手绘图

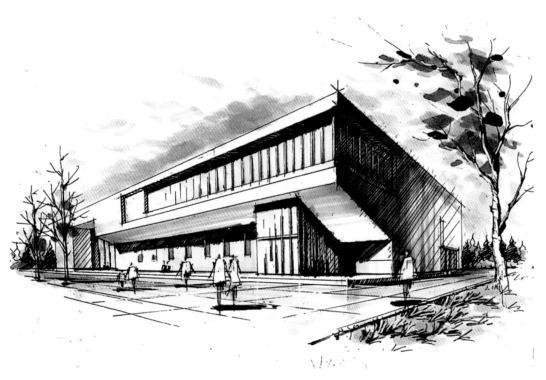

图2-17　手绘建筑框架图

图2-18 古建筑中的平行透视

图 2-19 和图 2-20 为室内设计效果图,都运用了平行透视,增强了进深感。尤其是图 2-20 所示效果图,由于平行透视的应用,使图书馆内的空间显得深远悠长。

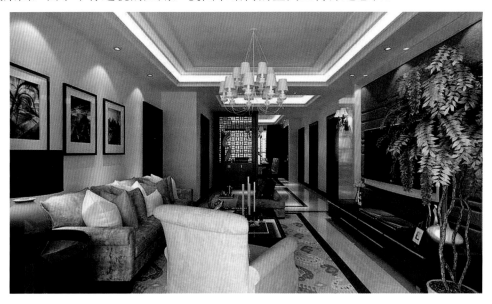

图2-19 住宅室内设计效果图

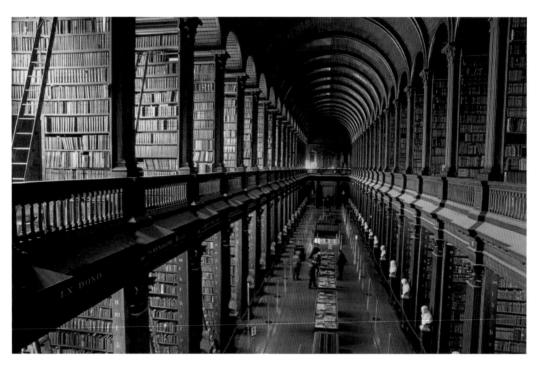

图2-20　图书馆室内设计效果图

　　图 2-21 所示的是斯德哥尔摩地铁隧道，其天然形成一种平行透视画面，使绚丽的色彩显得井然有序，给人一种完美的视觉享受。

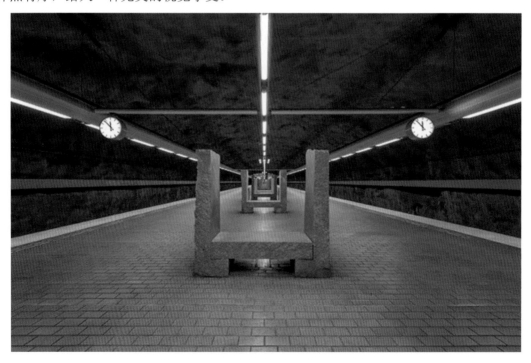

图2-21　斯德哥尔摩地铁隧道

图 2-22 为马路夜景的摄影作品，作者运用光轨技巧，将所有轨迹归为一点，使人产生奇妙的视觉体验。

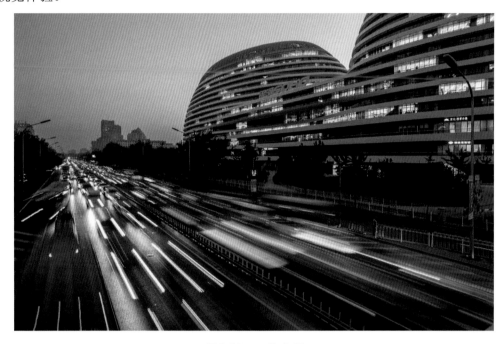

图2-22　马路夜景

图 2-23 为汽车的平行透视效果展示，细致地刻画了该款汽车前脸部位，凸显了汽车的个性特点，给人一种平稳、结实、霸气的视觉感受。

图2-23　汽车平行透视效果展示

本章小结

　　平行透视又叫一点透视，通常看到物体的正面，而且这个面和我们的视角平行。由于透视具有视角上的变形，产生了近大远小的感觉，透视线和消失点就应运而生。平行透视有一个消失点，因为近大远小的感觉，所以产生了纵深感。通过本章的学习，我们了解了平行透视的原理、平行透视的规律和特点，并列举了一些平行透视在各个领域的应用，为我们之后对其他透视方法的学习打下了基础。

思考练习题

1. 平行透视的规律和特点有哪些？
2. 平行透视的绘图方法有哪些？
3. 绘制平行透视时应注意什么？
4. 分别应用视线法、量点法、距点法绘制形体 $abcdfh$ 的平行透视图。

第3章

成角透视的绘图方法与应用

● 学习要点及目标

- 熟悉成角透视的原理。
- 了解成角透视的规律与特点。
- 掌握成角透视的基本绘图法。
- 掌握成角透视的应用案例。

● 本章导读

　　如果说平行透视所代表的一点透视是进入透视世界的第一扇大门，那么成角透视所代表的两点透视就是进入圣殿的开端，它将透视世界的复杂性缓缓展开并深入。本章要求学生能正确理解成角透视的成因，合理运用成角透视表现物体的空间。

3.1 成角透视概述

　　成角透视现象在我们生活中无处不在，作为一种基本的透视形式，它是景物纵深或形体物侧面与视中线成一定角度时所形成的一种透视现象。成角透视能更加细致全面地塑造形体的体量，它的应用通常会让空间表现力增强，形象张力十足。

3.1.1 成角透视的原理

　　成角透视是在平行透视和平角透视的基础上通过改变形体的方位与画面的夹层而形成的一种相对前两者比较复杂的透视类型，也是一种基本的透视形式，在我们身边无处不在，而且此类透视形象比较丰富，透视角度灵活，立体感强，观察的形体部位比较全面，是设计师在设计图表现中经常应用的透视关系。

　　在日常生活中，当我们平视着平放的立方体时（见图 3-1），立方体投影在视域内的透明平面（即画面）上与画面会产生角度关系，即该立方体的两组水平棱线延长至画面时，与画面之间的夹角 α、β 均小于 $90°$，二者之和等于 $90°$，并且向视中心 VC 两侧延伸消失于两点 VP_1、VP_2，即为灭点（因夹角 α、β 之和等于 $90°$，互为余角，所以又称为余点），那么这个立方体就在人的视角上呈现成角透视关系。

　　当形体与画面成角时，随着角度和视点位置的改变，我们所看到的效果也会改变。当我们的视点在形体外部时，消失点遵循左侧面消失左灭点（左余点），右侧面消失右灭点（右余点）的原则；当我们的视点在形体内部时，消失点遵循左侧面消失右灭点，右侧面消失左灭点的原则。

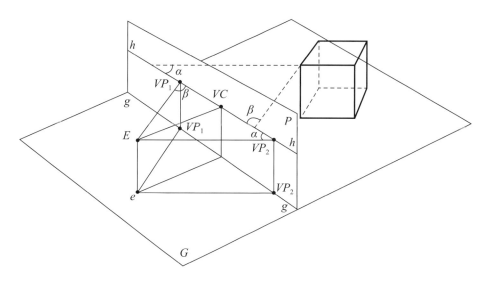

图3-1　成角透视示意图

3.1.2　成角透视的基本概念

当画面垂直于基面时，而且画面与形体的两个主要棱面成一倾角，向纵深平行的直线上产生了两个消失点（灭点）所形成的透视图称为成角透视。此时，在透视图中出现两个灭点，所以又称为两点透视；因形体与画面不平行的边线与画面的夹角之和等于90°，两个角互为余角，所以又称为余角透视。成角透视的两个灭点在对象两侧的后方。

方法是分别延长形体左右两方的有汇聚趋势的四条线，两两交于对象左右两侧的后方，形成两个灭点，如图 3-2 所示为成角透视图。

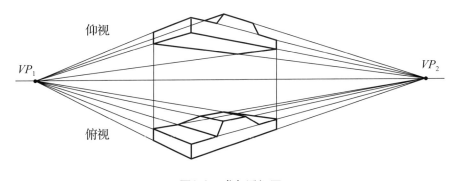

图3-2　成角透视图

成角透视是最符合视觉习惯的透视，很富有立体感。凡是平行于画面的直线，都没有灭点；凡是与画面有一定角度的一组平行线，都有灭点。如果这个角度是90°，就是平行透视，否则就是成角透视。

3.1.3 成角透视的规律和特点

学习成角透视的规律和特点对我们之后学习成角透视的画法至关重要。只有了解了其规律和特点，才能使我们更方便地理解它的画法。

1. 成角透视的规律

(1) 形体当中平行于画面的垂直原线，透视方向不变，仍然垂直，没有灭点，但有近大远小的透视变化；形体当中平行于基面的成角变线，左右各一组，水平消失方向不一，形成两个灭点，都在视平线上。图 3-3 所示为成角透视的规律。

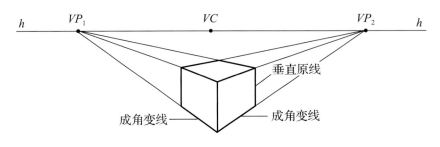

图3-3　成角透视的规律

(2) 在同一视域中，由于形体与画面所成的角度不同，决定了成角透视的灭点在视平线上的位置是可移动的。

(3) 同一形体左右两组成角边线形成的两个灭点处在视中心两侧。当形体与画面成 45°角时两个灭点即两个距点；当形体与画面成非 45°也非 90°角时，一个余点处在同侧距点内，另外一个余点处在同侧距点外，两个余点到视中心的距离成反比。

(4) 当形体上下移动时，越接近视点高度，顶、底面两组成角边之间的夹角越大，体积越平缓。当形体顶面或底面与视点等高时，该面两组成角边的前后夹角称为平角，贴于视平线。而越远离视平线，前后夹角越小，体积感越强，如图 3-4 所示。

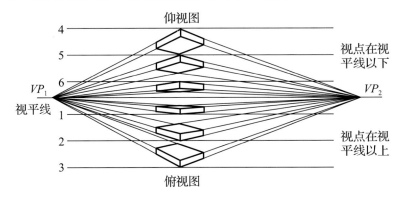

图3-4　形体上下移动时的成角规律透视

(5) 形体做深度排列时，体积由大变小，而顶、底面两组成角边之间的前后夹角由小变大，越远越平缓，彼此出现形体差异。图 3-5 所示为形体深度排列透视图。

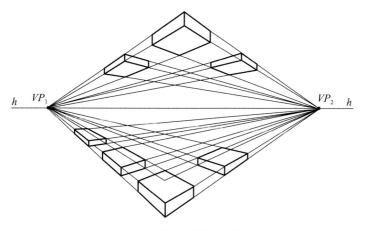

图3-5　形体深度排列透视图

2. 成角透视的特点

通过对成角透视的形成原理以及概念的了解，得知成角透视是最符合正常视觉的透视，它所遵循的是有两个灭点的消失规律，其特点总结如下。

(1) 人的视线方向是平视。

(2) 该透视存在两个灭点。

(3) 形体不存在与画面平行的面。

(4) 形体与画面不平行的边线与画面的夹角小于90°，其透视为变线；平行于画面的垂直线没有灭点，其透视为原线。

(5) 形体上下移动，越接近视平线，则顶面、底面与视平线的夹角越大；当顶面或底面位于视平线上时，则与视平线重合；反之，越远离视平线则夹角越小，体积感越强。形体在视平线以上时透视图为仰视图，在视平线以下时透视图为俯视图，如图3-4所示。

(6) 物体放置比较灵活多样，透视效果相对活泼，表现力丰富。

(7) 在成角透视关系中，形体对象与画面的夹角、视点的距离和位置等因素的细微变化，会直接影响透视图的效果。图3-6所示为在视点位置不同的情况下所产生的不同成角透视效果。

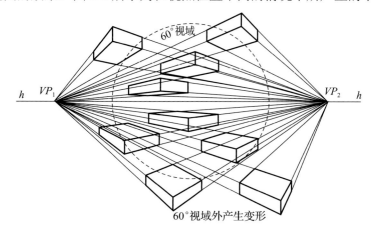

图3-6　视点位置不同的情况下所产生的不同成角透视效果

(8) 成角透视是所有透视方法中运用最广泛的透视方法。体量较小的形体用该透视方法能较好地表达出设计的本意。图 3-7～图 3-9 所示为成角透视的应用实例。

(9) 成角透视图与人们现实世界中所观察到的物体形象最为接近。

(10) 成角透视图具有良好的真实感，符合人们的观察习惯，具有较直观的空间感受。

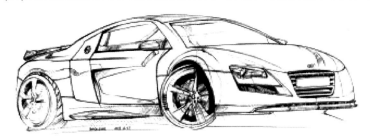

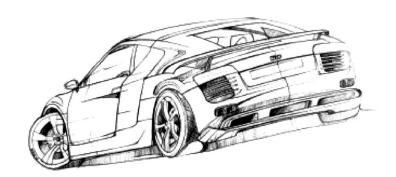

图3-7　成角透视在汽车设计中的应用

图3-8　成角透视在工业设计中的应用

图3-9　成角透视在建筑设计中的应用

3.1.4　成角透视的动态变化分析

　　成角透视随着角度的变化可以呈现不同的表现效果和状态，可以归纳为微动状态、一般状态和对等状态。这三种状态的透视效果是由视点、画面、方位与形体之间的相对位置所决定的，恰当地选择四者之间的相对位置可以获得理想的透视效果。图 3-10 所示为成角透视的状态分析图。

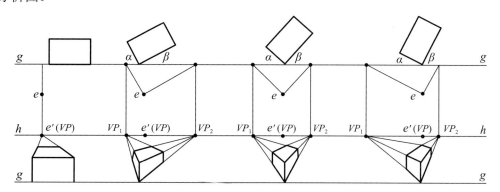

图3-10　成角透视的状态分析图

1. 微动状态

　　在微动状态下，形体两侧竖直的立面旋转角度较小，左侧立面的平行线消失于视中心附近的左灭点（左余点），正面平行线消失于离视中心很远的右灭点（右余点）。

2. 一般状态

　　在一般状态下，形体两侧竖直立面旋转角度较大，两个侧立面的平行线向视中心两侧消

失，视中心与两灭点（余点）的距离相差较小，如一侧与画面成 60°角，则另一侧与画面成 30°角。

3. 对等状态

在对等状态下，形体两侧的立面都旋转 45°角，侧立面旋转角度大小相等，左右两组平行线消失于距点。

3.2 成角透视的基本绘图方法

成角透视的绘图方法是平行透视画法的延伸，是对平行透视画法的灵活运用。两种画法共同的特点是要确定视点、灭点、视平线、画面、基线等基本要素。在绘制成角透视时，关键是确立成角变线的灭点位置。

3.2.1 成角透视的绘图方法

成角透视的基本绘图方法主要包括视线法、量点法、画面迹点法、空间斜线灭点法四种。

1. 视线法

与平行透视一样，利用视线与画面的交点可以方便地完成绘图。

例题3-1 用视线法求正方体的成角透视图，如图 3-11 所示。
用视线法绘图的步骤如下。

(1) 因该正方体的一条棱线 AR 在画面内，所以 AR 的透视反映实长。点 A 的透视在基线 g-g 上，即过点 $r(a)$ 作基线的垂线交于点 A_p 即为点 A 的透视。

(2) 求两个灭点（或余点）：过点 e 分别作棱线 AD、AB 的平行线，与基线 g-g 交于 vp_1、vp_2，即为两灭点在基面上的投影。然后分别过点 vp_1、vp_2 作基线的垂线，与视平线 h-h 交于点 VP_1、VP_2 即为所求的两个灭点。

(3) 绘制真高线：因棱线 AR 在画面内并与基面垂直，由其可确定真高线。以点 A_p 为基准作垂直线，绘制出真高线；将立面置于基线 g-g 上，通过高度测线在真高线上绘出立方体的高度 A_pR_p 即为棱线 AR 的透视。

(4) 确定棱线的全长透视：连接 A_pVP_1、A_pVP_2、R_pVP_1、R_pVP_2 即可确定出棱线 AD、AB、RW、RT 的全长透视方向。

(5) 确定迹点的投影点：分别将点 $w(d)$、$s(b)$ 与站点 e 连接，交基面内基线 g-g 于 d_p、b_p 两点。点 d_p、b_p 即为点 D、B 在画面基线 g-g 上的迹点，也是点 D、B 与视点 E 的连线在画面上的交点的正投影点。

(6) 过点 d_p、b_p 分别作基线 g-g 的垂线，与 A_pVP_1、A_pVP_2、R_pVP_1、R_pVP_2 分别交于点 D_p、B_p、W_p、T_p，即为该正方体各个顶点的透视。连接 B_pVP_1、T_pVP_1、D_pVP_2、W_pVP_2，即可求出

点 C_p、S_p；连接 A_p、B_p、C_p、D_p、W_p、R_p、T_p、S_p 即可求出完整的正方体的成角透视图，如图 3-12 所示。

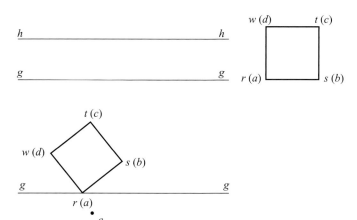

图3-11　用视线法求正方体的成角透视图(1)

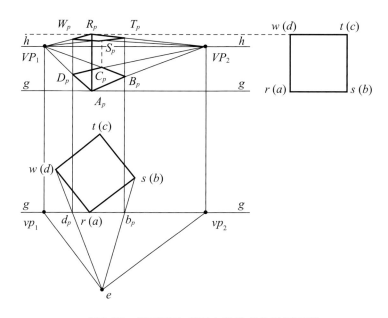

图3-12　用视线法求正方体的成角透视图(2)

例题3-2　用视线法求下面平面形体的成角透视，如图 3-13 所示。
用视线法绘图的步骤如下。

(1) 过点 e 分别作棱线 ab、ac 的平行线与基线 g-g 交于点 vp_1、vp_2，然后过该两点作竖直线与视平线 h-h 交于点 VP_1、VP_2 即为所求的两个灭点。

(2) 绘制真高线：因棱线 AK 在画面内并与基面垂直，由其可确定真高线。以点 A_p 为基准作垂直线，绘制出真高线；将立面置于基线 g-g 上，通过高度测线在真高线上绘出立方体的高度 $A_pK_p=h_1$，即为棱线 AK 的透视。

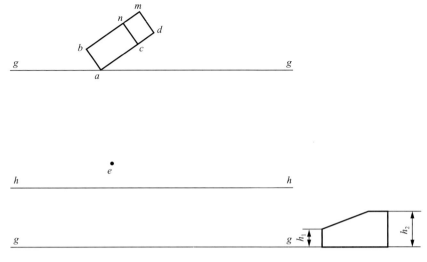

图3-13　用视线法求平面形体的成角透视图(1)

(3) 连接 A_pVP_1、K_pVP_1、A_pVP_2，即可确定棱线 ab、ac、kf 的透视方向：分别将点 $f(b)$、n、r、$m(d)$、$t(c)$ 与站点 e 相连，与基线 g-g 交于点 b_p、n_p、r_p、m_p、c_p 五点，即为点 B、N、R、M、C 在画面基线 g-g 上的迹点，也是点 B、N、R、M、C 与视点 E 的连线在画面上的交点的正投影点。

(4) 因 A_pK_p 为真高线，所以可以在该真高线上测取 $A_pO_p=h_2$，然后连接 O_pVP_2，再过点 b_p、r_p、c_p 分别向下引竖直线与 A_pVP_1、K_pVP_1、A_pVP_2、O_pVP_2 交于点 B_p、F_p、C_p、R_p、T_p，即为该形体顶点 B、F、C、R、T 的透视。

(5) 连接 R_pVP_1，再过点 n_p、m_p 分别向下引竖直线与 R_pVP_1 交于点 N_p，与 B_pVP_2 交于点 D_p，与 N_pVP_2 交于点 M_p。连接 A_p、B_p、C_p、D_p、F_p、K_p、R_p、T_p、M_p、N_p 即可作出完整的平面形体的成角透视图，如图 3-14 所示。

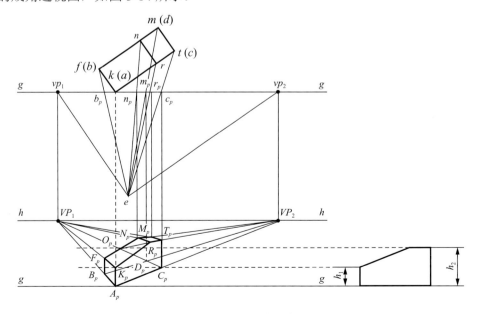

图3-14　用视线法求平面形体的成角透视图(2)

2. 量点法

所谓量点是一组专门解决形体长度和宽度方向上度量问题的辅助直线的灭点，对透视形体具有分割作用。利用这些辅助灭点可以方便地解决有关形体在长度和宽度方向上透视长的度量问题；可以更进一步简化求透视图的步骤，并能直接根据设计图中的尺寸画出透视。与平行透视图的绘图方法一样。

例题3-3　用量点法求平面形体的成角透视图，如图3-15所示。

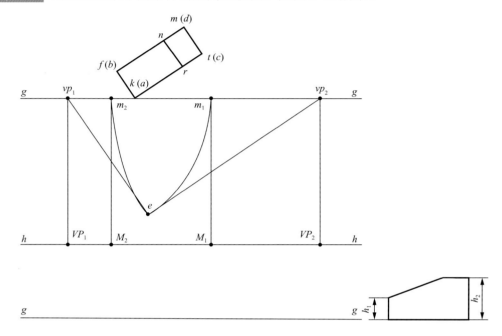

图3-15　用量点法求平面形体的成角透视图(1)

用量点法绘图的步骤如下。

(1) 求灭点：参照视线法的步骤 (1) 绘制出左右两个灭点 VP_1、VP_2，以及灭点 VP_1、VP_2 的基面正投影 vp_1、vp_2。

(2) 求量点：以点 vp_1 为圆心，以 vp_1e 为半径画弧线，交基线 $g\text{-}g$ 于点 m_1；以点 vp_2 为圆心，以 vp_2e 为半径画弧线，交基线 $g\text{-}g$ 于点 m_2；然后在点 m_1、点 m_2 分别向下引垂线与视平线 $h\text{-}h$ 交于点 M_1、M_2，则点 M_1、M_2 即为两组轮廓线的量点，如图3-15所示。

(3) 绘制透视平面：因该平面形体的棱线 AK 在画面内，所以点 A 的透视 A_p 在基线 $g\text{-}g$ 上。其他的绘制步骤如下：以 $k(a)$ 为圆心，以 kf 为半径画圆弧与基线 $g\text{-}g$ 交于点 b_p，向下引垂线与画面基线 $g\text{-}g$ 交于点 b_p；使用同样的方法作出点 r_p、c_p；以点 A_p 为分界点，在点 A_p 左边的点与量点 M_1 连接，在点 A_p 右边的点与量点 M_2 连接，即连接 b_pM_1、r_pM_2、c_pM_2，然后连接 A_pVP_1、A_pVP_2 与 b_pM_1、c_pM_2 分别交于点 B_p、C_p 即为底面上顶点 B、C 的透视，再连接 B_pVP_2、C_pVP_1 二者的交点 D_p 即为底面顶点 D 的透视，如图3-16所示。

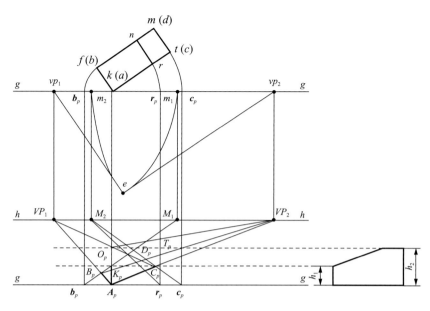

图3-16　用量点法求平面形体成角透视图(2)

（4）绘制真高线、透视图：可参照视线法的对应步骤完成，A_pK_p 为棱线 AK 的真高，A_pO_p 为棱线 CT、AM 的真高；过点 B_p、C_p 向上引垂线分别与 K_pVP_1、O_pVP_2 交于点 F_p、T_p 即为形体顶点 F、T 的透视，并连接 T_pVP_1；连接 r_pM_2 与 A_pVP_2 的交点可确定形体顶点 R 的透视位置，过此交点向上引垂线与 O_pVP_2 的交点 R_p 即为形体顶点 R 的透视，并连接 R_pVP_1。过点 D_p 向上引垂线与 T_pVP_1 的交点 M_p 即为形体顶点 M 的透视，从而也可以求出 N 点的透视 N_p。最后，将点 A_p、B_p、C_p、D_p、F_p、K_p、R_p、T_p、M_p、N_p 连接起来即求出该平面形体的成角透视图，如图 3-17 所示。

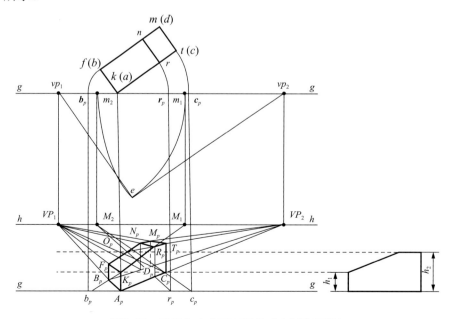

图3-17　用量点法求平面形体成角透视图(3)

3. 画面迹点法

画面迹点法即是将形体对象的边缘轮廓线延长至画面求得相对应的迹点，并将这些迹点投影到基线 g-g 上，该迹点是透视线段在画面上的起点，连接迹点与灭点，绘制出透视形体及其延长线的透视线；通过形体对象各轮廓线的绘制，作出完整的透视图。

例题3-4 用画面迹点法求下面平面形体的成角透视图，如图 3-18～图 3-20 所示。

图3-18　用画面迹点法求平面形体的成角透视图(1)

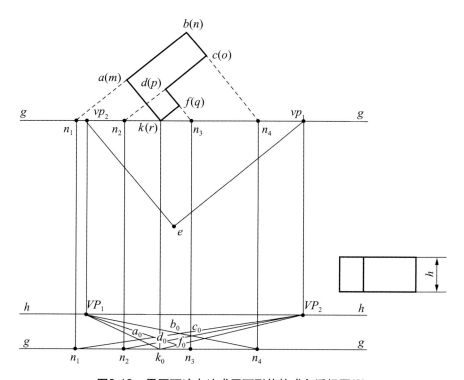

图3-19　用画面迹点法求平面形体的成角透视图(2)

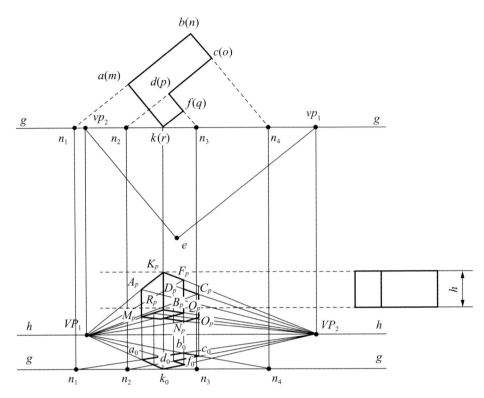

图3-20 用画面迹点法求平面形体的成角透视图(3)

用画面迹点法绘图的步骤如下。

(1) 确定左右灭点：可参照视线法的绘图步骤作出左右两个灭点 VP_1、VP_2，以及灭点 VP_1、VP_2 的基面正投影 vp_1、vp_2。

(2) 确定画面迹点：延长该形体轮廓线 ba、cd、df、bc 与基面上的基线 g-g 分别交于点 n_1、n_2、n_3、n_4，并分别过这四点向下引垂线作出画面上基线 g-g 的点 n_1、n_2、n_3、n_4。

(3) 绘制形体平面的基透视：连接 n_1VP_2、n_2VP_2、n_3VP_1、n_4VP_1，以确定形体下底面 $abcdfk$ 的基透视平面。因 k 点在画面内，所以其基透视 k_0 在基线 g-g 上，并连接 k_0VP_1、k_0VP_2 确定了形体下底面 $abcdfk$ 各个轮廓线的基透视方向，如图 3-19 所示。

(4) 绘制真高线：以点 k_0 为基准作垂直线，绘制出真高线；通过高度测线在真高线上绘制出该形体的高度 h，如图 3-20 所示的中部虚线。因形体棱线 k_r 在画面内，同时可确定形体棱线 k_r 的透视 K_pR_p。

(5) 绘制透视图形：①确定该形体各棱线的透视方向：连接 K_pVP_1、R_pVP_1、K_pVP_2、R_pVP_2。②由基透视平面各交点向上引垂线，分别交透视线 K_pVP_1、R_pVP_1、K_pVP_2、R_pVP_2 于点 A_p、M_p、F_p、Q_p，即为形体顶点 A、M、F、Q 的透视；然后连接 A_pVP_2、M_pVP_2、F_pVP_1、Q_pVP_1；分别与由基透视平面各交点向上引垂线交于点 B_p、N_p、D_p、P_p，即为形体顶点 B、N、D、

P 的透视；连接 D_pVP_2、P_pVP_2 与垂线交于点 C_p、O_p。③将点 A_p、B_p、C_p、D_p、F_p、K_p、M_p、N_p、O_p、P_p、Q_p 各点依次连接起来即为该形体的成角透视图，如图 3-20 所示。

4. 空间斜线灭点法

如果空间有一条一般位置直线（非水平线），可以首先将该线向基面作正投影，获得其相应的水平投影，然后作出这条水平投影线的平行线即可求出斜线的灭点 VP。

例题3-5 用空间斜线灭点法求下面平面形体（同图 3-15～图 3-17 所示的形体）的成角透视图（见图 3-21）。

图3-21 用空间斜线灭点法求平面形体的成角透视图(1)

用空间斜线灭点法绘图的步骤如下。

(1) 确定左右灭点：可参照视线法绘图的步骤作出左右两个灭点 VP_1、VP_2，以及灭点 VP_1、VP_2 的基面正投影 vp_1、vp_2。

(2) 确定辅助灭点 M（即量点）：按照量点法的绘图方法，以 vp_2 为圆心，以 evp_2 为半径画圆弧与基线 g-g 交于 M 点（或者说将 e 点旋转到画面上得 M 点）。

(3) 确定斜线的灭点 VP_3：过辅助灭点 M 作左视图中 $a'b'$ 线的平行线，该线与过 VP_2 的垂线相交即得 VP_3 点，即为形体上两条斜线的灭点。

(4) 绘制真高线、各个顶点的透视：可参照视线法的对应步骤完成，求出点 A、B、C、K、F 的透视为 A_p、B_p、C_p、K_p、F_p（图 3-15～图 3-17），A_pK_p 为棱线 AK 的真高，A_pO_p 为棱线 CT、AM 的真高；因 FN、KR 是斜线，所以连接 F_pVP_3、K_pVP_3 即可确定 FN、KR 的透视方向，K_pVP_3 与 O_pVP_2 的交点 R_p 即为形体顶点 R 的透视。然后连接 R_pVP_1，与 F_pVP_3 的交点 N_p 即为顶点 N 的透视。其余顶点的透视画法同其他透视画法，这里步骤省略。

(5) 求出透视图：连接各点的透视，即可求出该形体的透视图，如图 3-22 所示。

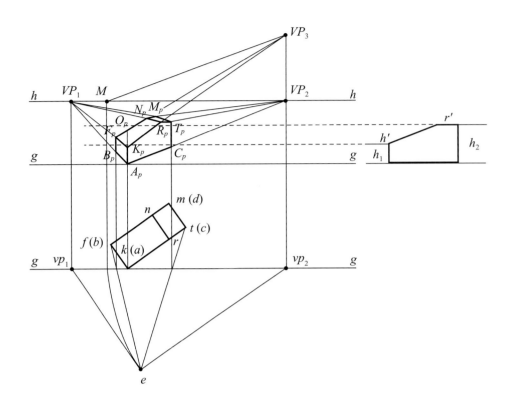

图3-22　用空间斜线灭点法求平面形体的成角透视图(2)

3.2.2　曲面体的成角透视画法

曲面体的透视比较复杂，比如，一般位置的球的透视是椭圆，这与人的直观感受有些相悖，将球放在视点和视中心的连线附近失真要小些，在其他位置如果产生明显的失真时也要用圆来近似地代替椭圆。

对于平面曲线，一般可用一个网格矩形"框"住该曲线，然后逐一寻找曲线与网格线的交点在透视图矩形的对应位置，逐点连接即得平面曲线的透视，如圆的透视就是将圆框在一个带"米"字网格的正方形中得到的。此绘图方法与八点绘图法一致。

例题3-6　如图 3-23 ～图 3-25 所示，求圆柱体的成角透视图。

绘图步骤如下。

(1) 找特殊点：作外切正方形框住圆，绘图步骤如图 3-24 所示，找出圆上的八点 (1、2、3、4、5、6、7、8)。

(2) 确定灭点：参照视线法绘制出左右两个灭点 VP_1、VP_2，以及灭点 VP_1、VP_2 的基面正投影 vp_1、vp_2。

(3) 视线法绘图：求出正方形各边上各个点的透视。

(4) 找曲线上对应点的透视：逐一寻找圆与网格线的交点在透视图矩形的对应位置，连接

各个透视点即可求出下底面圆的透视。

　　对于有规律的空间曲面，可通过对其进行几何分析，捕捉其关键点、特殊点，一般都能寻找到一种简单的方式作出其透视位置，然后连线完成绘图。

图3-23　求圆柱体的成角透视图(1)

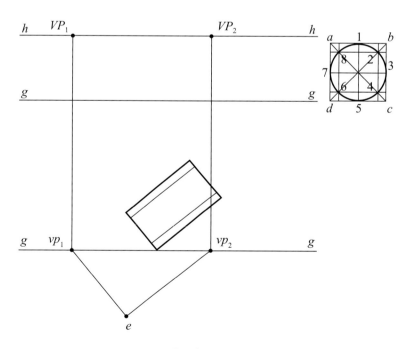

图3-24　求圆柱体的成角透视图(2)

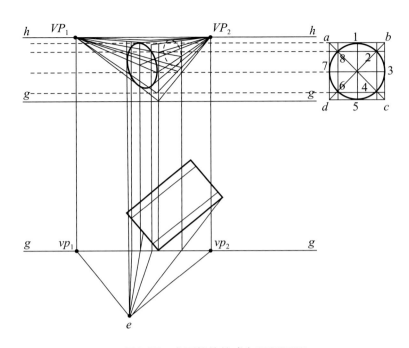

图3-25　求圆柱体的成角透视图(3)

3.2.3　成角透视的绘图常见错误

(1) 成角透视容易产生的错误与它的灭点 (余点)、物体与画面之间的位置有关。

灭点 (余点) 位置要适当，太远或太近均会出现反常现象，图3-26 所示为灭点远近对透视效果的影响。

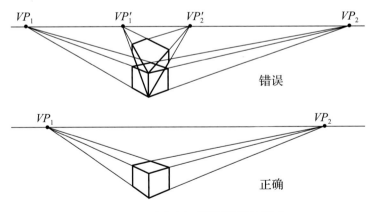

图3-26　灭点远近对透视效果的影响

(2) 画成角透视图时，要将所有变线向灭点 (余点) 或量点消失，否则容易产生透视变形，图 3-27 所示为个别变线没有向灭点消失的透视效果。

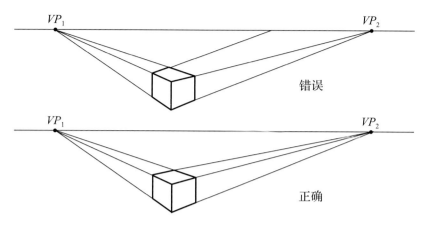

图3-27 个别变线没有向灭点消失的透视效果

(3) 同一物体的两个灭点应在一条视平线上，并且与视中心 *VC* 在同一条视平线上，如图 3-28 和图 3-29 所示。

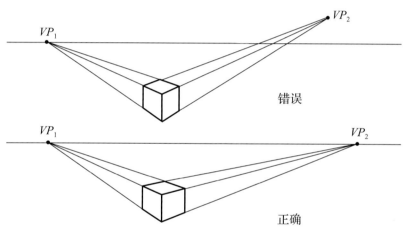

图3-28 两个灭点在同一条视平线时的透视效果

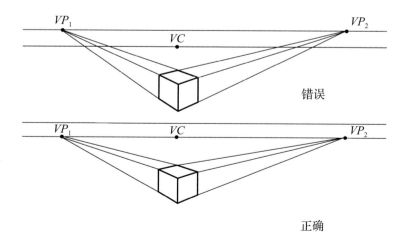

图3-29 两个灭点与视中心*VC*在同一条视平线时的透视效果

（4）成角透视的视中心 *VC* 是视点的投影位置，只是观察的辅助点，不能作为灭点（余点），图 3-30 所示为将视中心 *VC* 作为灭点时的透视效果。

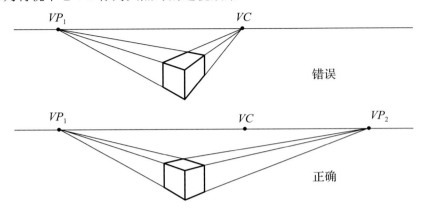

图3-30 将视中心*VC*作为灭点时的透视效果

（5）同一个物体的不同部位必须共用同一条视平线同一个灭点，图 3-31 所示为同一个物体的不同部位在不同灭点情况下的透视效果。

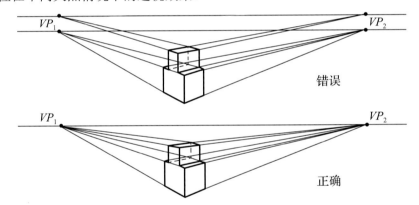

图3-31 同一个物体的不同部位在不同灭点情况下的透视效果

（6）组合物体同在一幅成角透视图中时，灭点共用，不能使用不同的多个灭点，如图 3-32 所示为组合物体在多个不同灭点下的透视效果。

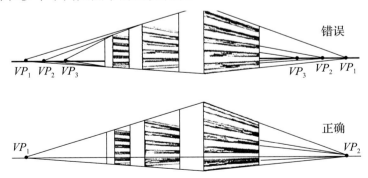

图3-32 组合物体在多个不同灭点下的透视效果

3.3 成角透视案例

　　成角透视在设计领域中应用最为广泛，通过该方法的表现，形体物或景物细节展现得更加全面，体感量更强，视觉效果更加逼真。

　　成角透视是所有透视方法中运用最为广泛的透视方法。

　　图 3-33 所示为开罗城市博览会展馆形成的建筑群，整个场地在画幅中呈成角透视效果，当视点固定时，建筑各自具有不同的成角状态，导致建筑群画幅层次极为丰富，建筑之间的关系也颇为生动。

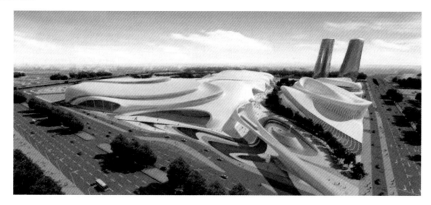

图3-33　开罗城市博览会展馆

　　图 3-34 所示为法国凯旋门在微动状态下的成角透视图，相比平行透视，成角透视的空间体量感明显加强，能够更加详细地表现出该建筑的细节部分。

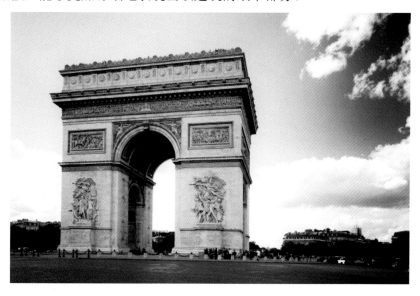

图3-34　法国凯旋门在微动状态下的成角透视图

图 3-35 所示为手绘建筑成角透视图，该建筑具有丰富的立面效果，竖向的线条具有严谨的秩序，单调的秩序显得有些呆板，但成角透视的表现丰富了画面。

图3-35　手绘建筑成角透视图

图 3-36 所示为汽车手绘成角透视图，由于成角透视的应用，显得具有视觉冲击力，体现了鲜活的视觉感受。

图3-36　汽车手绘成角透视图

图 3-37 所示为室内设计成角透视图，无论是房间还是床铺，都与画面成角，由于成角幅度较大，加大了房间的进深感，并营造出较为丰富的视觉感受。

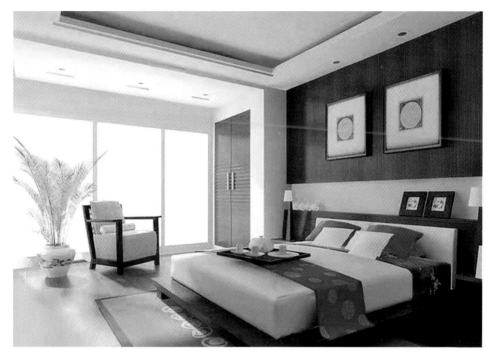

图3-37　室内设计成角透视图

　　图 3-38 所示为办公家具设计。图中不管是桌子还是座椅，都与画面形成成角透视。成角透视关系比较严谨，给人较强的空间体量感。

图3-38　办公家具设计成角透视图

　　图 3-39 所示为饮水机的设计表现图，其成角透视关系表现得淋漓尽致，基本能够让我们观察到该产品的全部细节，生动丰富，给人很强的体量感和视觉感受。

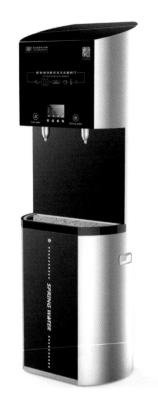

图3-39　饮水机的成角透视图

　　成角透视就是景物纵深与视中线成一定角度的透视，景物的纵深因为与视中线不平行而向主点两侧的余点消失。在本章的学习中，我们系统学习了成角透视的相关概念、原理和具体的画法，并介绍了成角透视在现实生活中的几种应用。内容较为复杂，需要同学们加深理解，多加练习。

　　1. 什么是成角透视？
　　2. 成角透视的特点和规律是什么？
　　3. 请你找出下面三幅图的两个灭点位置，并用线条绘制出来。

(1)

(2)

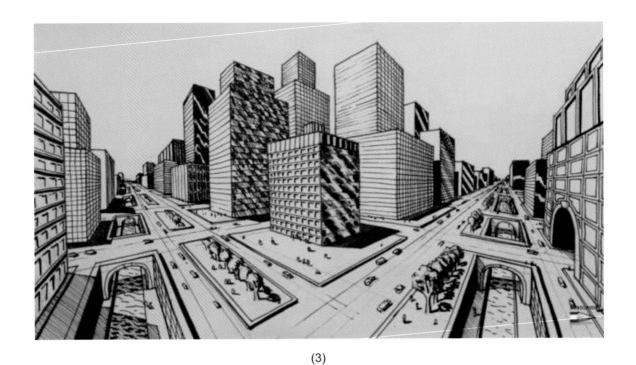

(3)

4. 请分别用视线法、量点法、画面迹点法绘制下面形体的成角透视图。

(1) 用视线法绘制形体的成角透视图。

(2) 用量点法绘制形体的成角透视图。

(3) 用画面迹点法绘制形体的成角透视图。

5. 请分别用视线法、量点法、画面迹点法、空间斜线灭点法绘制下面形体的成角透视图。

(1) 用视线法绘制形体的成角透视图。

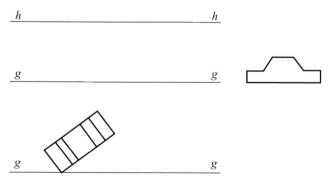

(2) 用量点法绘制形体的成角透视图。

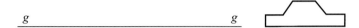

$\bullet e$

(3) 用画面迹点法绘制形体的成角透视图。

$\bullet e$

(4) 用空间斜线灭点法绘制形体的成角透视图。

$\bullet e$

6. 求下面圆锥体的成角透视图。

7. 求下面圆台的成角透视图。

第**4**章

斜面透视及其画法

学习要点及目标

- 熟悉斜面透视的规律与特点。
- 掌握斜面透视的基本绘图法。
- 理解斜面透视的应用案例。

本章导读

斜面透视是成角透视中的一种特殊情况，比一般成角透视更为复杂。这种透视遵循平行透视和成角透视的规律，同时，由于斜面变线在透视过程中消失于天点或地点，其透视规律有自己的特殊之处。

4.1 斜面透视的基本知识

斜面透视画面所反映的视角比较复杂和特殊，不像平行透视和成角透视那样比比皆是，斜面的视角决定了它具有不同的透视元素位置。比如，当人们在平视物体时该物体的某个或某些面倾斜于地面并且也倾斜于画面，在固定视向、视点的情况下，这个面或这些面会形成斜面。

4.1.1 斜面透视的概念

斜面透视属于三点透视。斜面透视的画面所反映的视角比较特殊，它的视角决定了透视元素的位置不同。图 4-1 所示为形体斜面与画面的关系。

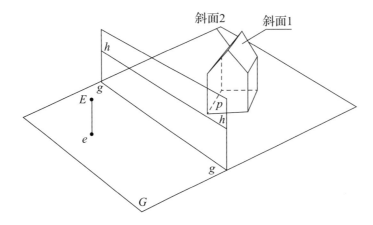

图4-1 形体斜面与画面的关系

斜面透视是指形体的三条主向轮廓线均与画面成一个角度，这样三组线在画面上就形成了三个灭点。它是在成角透视的基础上形成第三个灭点，从而产生透视关系，即三点透视。它的标志就是存在天点 TP 和地点 DP。

4.1.2　斜面透视的规律与特点

斜面透视的规律与特点如下。

(1) 人的视线方向为平视。

(2) 对于方形物体的透视斜面，向上斜时会消失于天点；向下斜时会消失于地点。图 4-2 和图 4-3 所示为上、下斜面透视图。

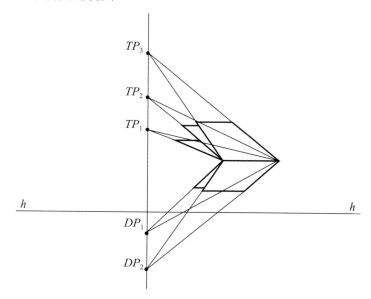

图4-2　上、下斜面透视图：上、下斜面平行透视

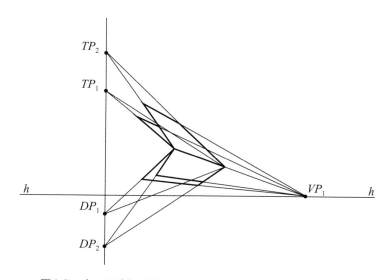

图4-3　上、下斜面透视图：上、下斜面成角透视步骤及结果

（3）在斜面透视中，灭点的位置取决于斜边斜度的大小，斜度大则灭点距底边迹线远，斜度小则距离近。

（4）斜面透视的天点、地点始终与视中心或灭点相关联，如图4-4所示。绘制斜面平行透视图时，天点和地点在视中心所在的垂线上，如图4-5所示；绘制斜面向左上或左下斜面成角透视图时，天点和地点消失在视中心右侧的灭点或距点垂线上，如图4-6所示。

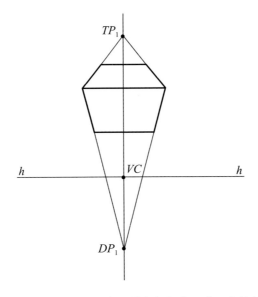

图4-4 斜面透视的天点、地点与视中心或灭点的关系

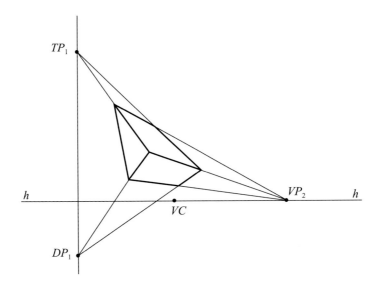

图4-5 斜面平行透视图中的天点、地点与灭点(余点)的关系

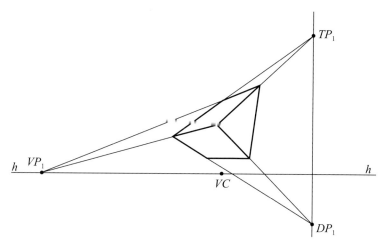

图4-6　左上、左下斜面成角透视图中的天点、地点与灭点(余点)的关系

4.2 斜面透视的绘图方法

　　斜面透视的画法是在成角透视的基础上衍生出来的一种绘图方法，解决了一般成角透视画法所不能解决的问题。斜面透视的空间斜线灭点法给绘制斜面的透视带来了便捷，简化了很多步骤。

　　斜面透视的画法可运用第3章中介绍的空间斜线灭点法来求，在此运用此法以加强初学者的熟练程度。

　　例题4-1　求下列斜面形体的透视图，如图 4-7 所示。

　　根据斜面透视的规律与特点，该形体的绘图步骤如下。

　　(1) 确定灭点：参照视线法的绘图方法，确定视平线上的左右两灭点 VP_1 和 VP_2 以及灭点的基面投影 vp_1 和 vp_2。

　　(2) 确定辅助灭点 M(即量点)：按照量点法的绘图方法，以 vp_2 为圆心，以 evp_2 为半径画圆弧与基线 g-g 交于 M_1 点；以 vp_1 为圆心，以 evp_1 为半径画圆弧与基线 g-g 交于 M_2 点。

　　(3) 确定斜线的天点 TP_1、TP_2：过辅助灭点 M_1 作左视图中 3′5′ 线的平行线，该线与过 VP_2 的垂线相交即得天点 TP_1；过辅助灭点 M_2 作左视图中 7′8′ 线的平行线，该线与过点 VP_1 的垂线相交即得天点 TP_2，如图 4-8 所示。

　　(4) 绘制真高线、各个顶点的透视：可参照视线法的对应步骤完成，求出底面上点 A、B、C 三点的透视为 A_p、B_p、C_p，如图 4-9 所示，过 A_p 点向上引的垂线为集中真高线，从而求出 1、2、3、4、8、9 六点的透视为 1_p、2_p、3_p、4_p、8_p、9_p。

　　(5) 确定斜面顶点的透视：连接 3_pTP_1、4_pTP_1、8_pTP_2 即可确定斜面上的斜线 35、46、87 的透视方向。

　　连接 VP_2 和过 5′ 点作水平线与集中真高线的交点，与线 3_pTP_1 的交点即为斜面上的顶点

5 的透视 5_p。

连接 5_pVP_1 与 4_pTP_1 的交点即为斜面上的顶点 6 的透视 6_p。

连接 5_pVP_2 与 8_pTP_2 的交点即为斜面上的顶点 7 的透视 7_p。

(6) 求出透视图：连接各点的透视，即可求出该形体的透视图，如图 4-9 所示。

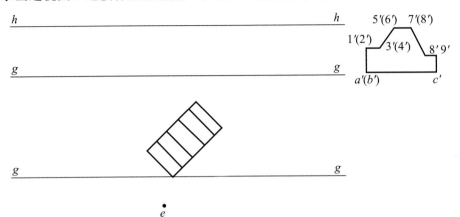

图4-7　求斜面形体的透视图(1)

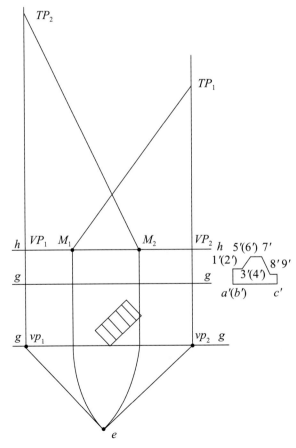

图4-8　求斜面形体的透视图(2)

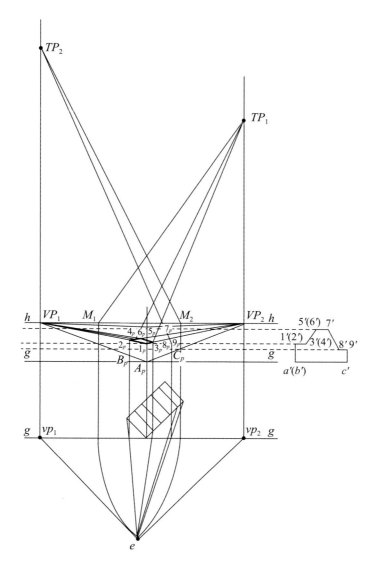

图4-9 求斜面形体的透视图(3)

例题4-2 求下列斜面形体的透视图，如图 4-10 ～图 4-12 所示。

根据斜面透视的规律和特点，该形体的绘图步骤如下。

(1) 确定灭点：参照视线法的绘图方法，确定视平线上的左右两灭点 VP_1 和 VP_2 以及灭点的基面投影 vp_1 和 vp_2。

(2) 确定辅助灭点 M_1 和 M_2(即量点)：按照量点法的绘图方法，以 vp_2 为圆心，以 evp_2 为半径画圆弧与基线 g-g 交于 M_1 点；以 vp_1 为圆心，以 evp_1 为半径画圆弧与基线 g-g 交于 M_2 点。

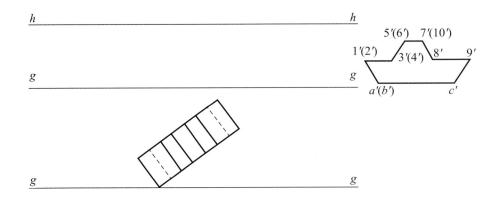

图4-10　求斜面形体的透视图(1)

(3) 确定斜线的天点 TP_1、TP_2：过辅助灭点 M_1 作左视图中 3'5' 线的平行线，该线与过 VP_2 的垂线相交即得天点 TP_2；过辅助灭点 M_2 作左视图中 7'8' 线的平行线，该线与过 VP_1 的垂线相交即得天点 TP_1，如图 4-11 所示。

(4) 确定斜线的地点 DP_1、DP_2：过辅助灭点 M_1 作左视图中 1'a' 线的平行线，该线与过 VP_2 的垂线相交即得地点 DP_2；过辅助灭点 M_2 作左视图中 9'c' 线的平行线，该线与过 VP_1 的垂线相交即得地点 DP_1，如图 4-11 所示。

(5) 绘制真高线和部分顶点的透视：因形体上 1 点在画面内，所以其透视位置如图 4-11 所示，过 1_p 点引的竖直线为集中真高线。参照视线法的对应步骤完成，求出 1、2、3、4、8、9 六点的透视为 1_p、2_p、3_p、4_p、8_p、9_p。

(6) 确定斜面顶点的透视：连接 3_pTP_2、4_pTP_2、8_pTP_1 即可确定斜面上的斜线 35、46、87 的透视方向。

连接 VP_2 和过 5' 点作水平线与集中真高线的交点，与线 3_pTP_2 的交点即为斜面上的顶点 5 的透视 5_p。

连接 5_pVP_1 与 4_pTP_2 的交点即为斜面上的顶点 6 的透视 6_p。

连接 5_pVP_2 与 8_pTP_1 的交点即为斜面上的顶点 7 的透视 7_p；7_pVP_1 与 6_pVP_2 的交点即为斜面上的顶点 10 的透视 10_p。

连接 1_pDP_2 即可求得 A 点的透视 A_p。

连接 2_pDP_2、A_pVP_1 即可求得 B 点的透视 B_p。

连接 9_pDP_1 与 A_pVP_2 的交点即为 C 点的透视 C_p。

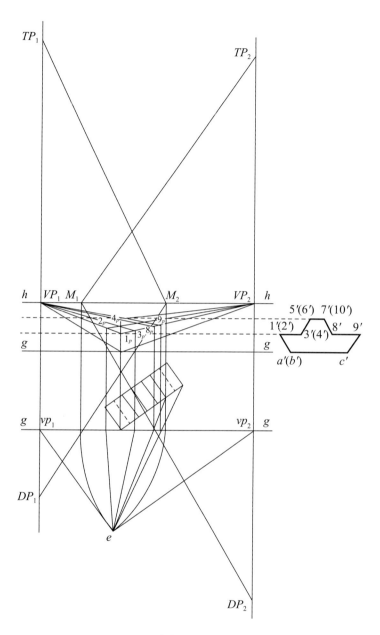

图4-11 求斜面形体的透视图(2)

(7) 求出透视图：连接各点的透视 1_p、2_p、3_p、4_p、5_p、6_p、7_p、8_p、9_p、10_p、A_p、B_p、C_p，即可求出该形体的透视图，如图 4-12 所示。

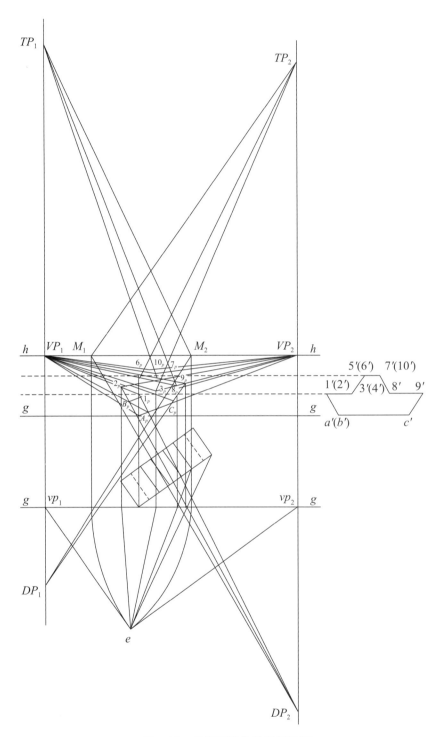

图4-12　求斜面形体的透视图(3)

4.3　斜面透视案例

　　斜面透视的表现力能为设计图增添一些神秘感，由近及远的消失，使画面表现得更加丰富生动。

　　通过上一节的斜面透视绘图方法可知，该种透视没有脱离前面所学的透视框架，对构图或感受本身没有产生较大的影响，但它的应用可以让画面更加生动。

　　图4-13中这款360°旋转分离式音响采用了斜面表现形式，这种斜面成为该产品的点睛之笔，使产品变得灵活丰富。

　　图4-14所示作品舍弃了实质性的细节，只留下必要的建筑骨架，这使斜面透视的表达更为清晰，极具设计美感。

图4-13　360°旋转分离式音响

图4-14　园艺博览会展览馆

　　图4-15和图4-16所示的作品为广州歌剧院的实体建筑，建筑外观与内部结构以及周边环境很好地融合，给建筑倾斜面提供了必要的表现舞台。

　　图4-17所示的椅子应用斜面构成的独特的倾斜透视关系，高耸的靠背营造出舒适的人体工学体验。图4-18所示为意大利展馆，该展馆的室内空间斜面将整个房间分割成了不同形状的格局，使整个空间形成了跌宕起伏的画面，营造出了活泼而又充满艺术感的氛围。

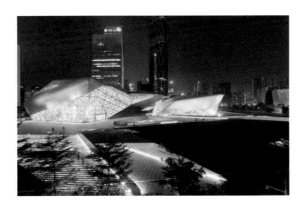

图4-15　广州歌剧院

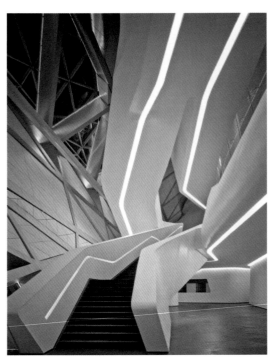

图4-16　广州歌剧院内部结构

图4-17　椅子

图4-18 意大利展馆

斜面透视是指景物中斜面与水平面成一定斜角时的透视，有朝上和朝下两种斜面，朝上者向天消失，朝下者向地消失。在本章，我们系统地学习了斜面透视的相关概念、原理和具体的画法，并介绍了斜面透视在现实生活中的几种应用。内容较为复杂，需要同学们加深理解，多加练习。

1. 什么是斜面透视？
2. 斜面透视的特点和规律是什么？
3. 请绘制出下面斜面形体的透视图。
(1) 绘制出下面具有斜面的家具产品的透视图。

(2) 绘制出下面具有斜面的产品透视图。

第**5**章

斜透视及其画法

学习要点及目标

● 了解斜透视的原理。
● 熟悉斜透视的规律与特点。
● 掌握斜透视的基本绘图法。
● 理解斜透视的应用案例。

本章导读

斜透视是倾斜画面透视的简称。斜透视是在成角透视的基础上发展而来的，形体或空间在透视过程中消失于天点或地点，所产生的透视效果是平行透视、成角透视所不能实现的。因此，斜透视有其自身的独特之处。本章主要介绍斜透视的特点、形成原理、绘制方法，在讲解和解析过程中列举了大量的实例，便于读者理解。

5.1 斜透视的基本知识

斜透视主要用来表现比较高大的形体。斜透视中的斜面存在形式较多，比如方形、圆形、三角形等基本图形之间的组合都会产生不同的形式，从而能够形成较为复杂的视觉关系，即仰视斜透视和俯视斜透视这两种较为常见的斜透视现象。

前面所讲的平行透视、平角透视、成角透视和斜透视都是在画面与基面相互垂直的情况下产生的透视关系，而本章所讲的斜透视则是在画面与基面之间的夹角为锐角的情况下形成的透视，又称为倾斜透视或三点透视。

这种倾斜画面的透视主要用来表达形体高度尺寸比较大的产品，如人们要完整地看清建筑物或身材高大的巨人时往往会抬头仰视；而在观察体形矮小的产品时通常视角接近俯视。

5.1.1 斜透视的原理及概念

由于画面不垂直于基面，那么物体的三条主向棱线与画面均不平行，透视图中必然存在三个灭点，所以称为三点透视，画面与基面不垂直，所以又称为倾斜透视。这一形成过程就如拿着照相机对巨大的物体拍照。倾斜画面的透视形成示意图如图 5-1 ～图 5-4 所示。

倾斜画面的透视图形成的基本方式：由视点引物体上每一个特殊点（角点）的视线，与画面相交，适当地连接这些交点即可在画面上得到透视图。为简化绘图，此时绘图时须引进"灭点"的概念，通过视点作物体的三条主棱线的平行线，与画面相交得到三个交点称为灭点，其中两个水平方向的灭点在视平线 h-h 上，位置如图 5-2 和图 5-3 所示。

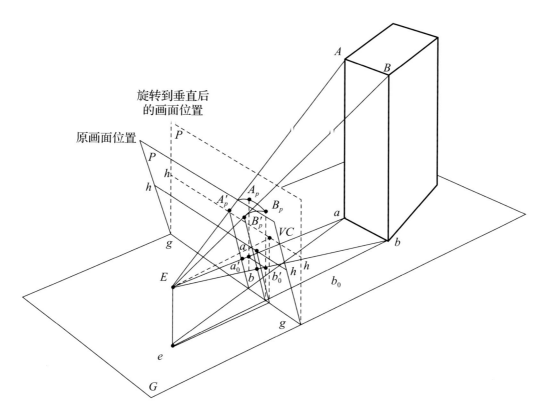

图5-1 斜透视形成示意图(1)

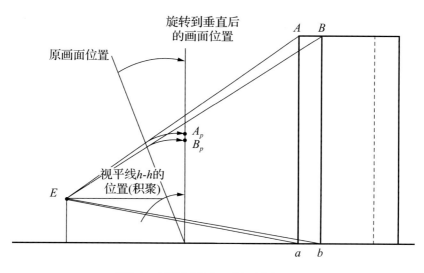

图5-2 斜透视形成示意图(右视图)(2)

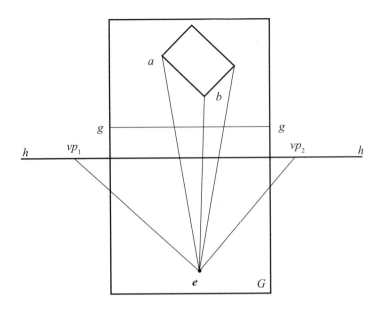

图5-3　斜透视形成示意图(俯视图)(3)

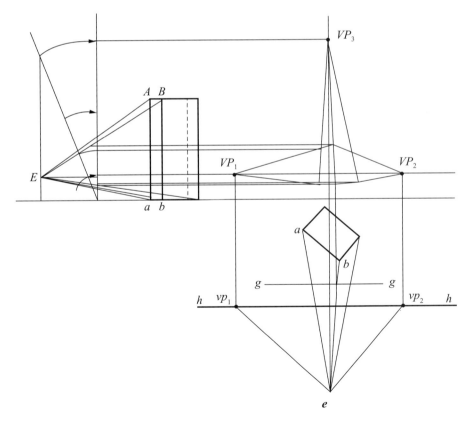

图5-4　斜透视形成示意图(4)

如图 5-1 ～图 5-4 所示，倾斜画面时形成的斜透视与成角透视不同的地方在于：在斜透视中，画面在基面上的正投影没有积聚性，因此视平线 *h-h* 与基线 *g-g* 的位置是相互错开的。视线与画面的各个交点、视平线 *h-h* 以及各灭点等均落在这个倾斜的画面上，因此要得到反映真实效果的透视图，必须在该倾斜的画面上确定好全部的透视点后将该画面旋转到垂直于基面的状态来观察。

在旋转画面时，画面上各个交点、视平线 *h-h* 以及各灭点等均要与画面同方向、同角度旋转，并且这些点在沿着基线 *g-g* 方向的左右位置没有改变，如图 5-4 所示。

5.1.2　斜透视的分类

在日常生活中，由于我们视域有限，在观察景物时不可避免地要将头俯下或仰起。画面上的视平线和物体都可以在地平线的上方或下方，但物体的侧立面与地面垂直的变线，会向上或向下消失于天点或地点，由此形成仰视透视和俯视透视 (又称鸟瞰透视图)。再进一步细分的话基本分为正仰视、正俯视、斜仰视、斜俯视四种类型。

正仰视透视和正俯视透视是指方形物体的顶面、地面均与画面平行，而且它垂直于地面的线消失于天点或地点；斜仰视和斜俯视透视是指方形物体中仅有一个顶点或一条边线接近或物体中没有面与画面平行。图 5-5 所示为斜透视的分类。

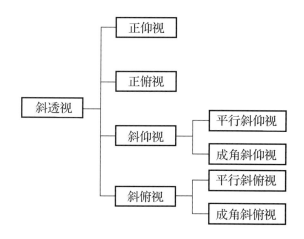

图5-5　斜透视的分类

平行斜仰视和平行斜俯视主要是指当方形物体平放，一条边线靠近或与画面相切，另外三组边线分别向水平、天点、地点三个方向无限延伸，最终这三组边线消失于天点和地点衍生的灭点时的情况。图 5-6 所示为平行斜仰视示意图 (左) 和平行斜俯视示意图 (右)。

成角斜仰视和成角斜俯视主要是指当方形物体平放时，只有一个顶点靠近或与画面相切，六个面都与画面成角，三组边线分别向地点、左右天点或天点、左右地点无限延伸，最终它们消失于由天点和地点衍生的三个灭点时的情况。图 5-7 所示为成角斜仰视和成角斜俯视示意图。

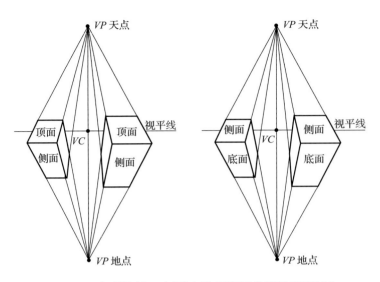

图5-6　平行斜仰视示意图(左)和平行斜俯视示意图(右)

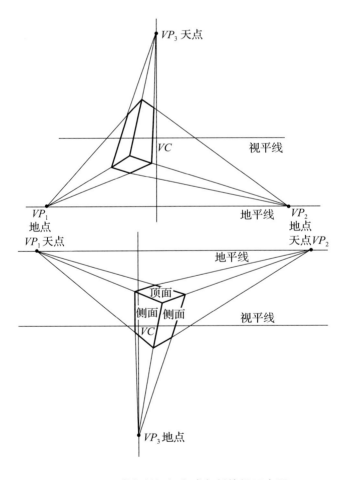

图5-7　成角斜仰视和成角斜俯视示意图

倾斜画面的表现形式主要有仰视斜透视 (见图 5-8) 和俯视斜透视 (见图 5-9) 两种。

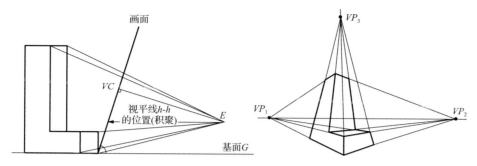

图5-8 仰视斜透视示意图

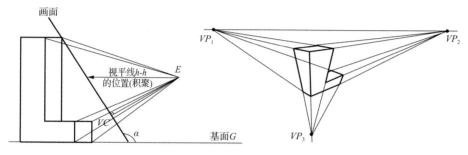

图5-9 俯视斜透视示意图

5.1.3 斜透视规律和特点

斜透视与成角透视、平行透视相比具有更加复杂的规律和特点，主要表现在以下几个方面。

(1) 斜透视的画面不垂直于基面，呈一定的夹角 (大于 0° 且小于 90°)，视心线与基面呈倾斜状态。图 5-10 所示为视心线与基面、画面的关系。

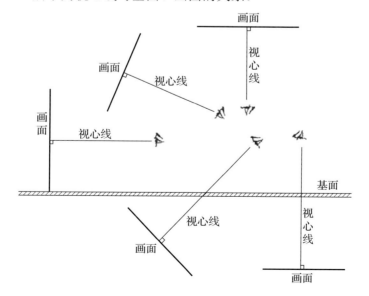

图5-10 视心线与基面、画面的关系

(2) 透视画面中的地平线高于视平线为俯视斜透视（见图 5-11）；地平线低于视平线为仰视斜透视，如图 5-12 所示。

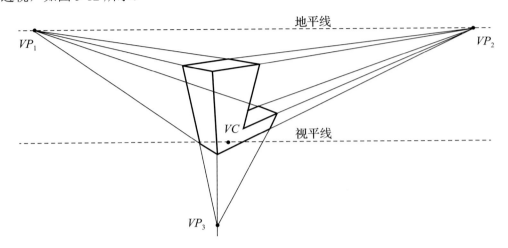

图5-11　地平线高于视平线时形成的俯视斜透视

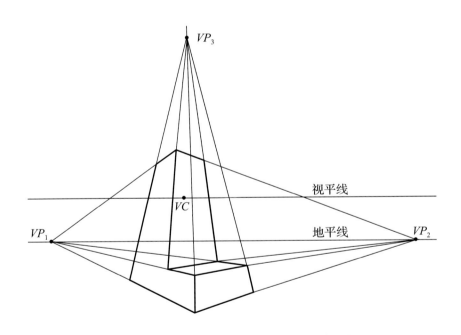

图5-12　地平线低于视平线时形成的仰视斜透视

(3) 存在三组不同方向的透视线、三个灭点。

5.2 斜透视的画法

本书主要研究斜透视的视线法和量点法这两种画法，此两种画法是对平行透视、成角透视画法的拓展应用，也是对视线法和量点法的巩固。这两种方法简化了绘制斜透视的步骤，让斜透视的精确表现更加快捷。

由于斜透视关系复杂、操作难度高，应用上也较为受限制，只在规划、建筑设计中略有使用，故而本章主要介绍仰视成角斜透视和俯视成角斜透视的画法。

对于仰视成角斜透视和俯视成角斜透视的绘制方法，我们首先需要确立基本的要素：天点或地点和左右两个消失点，然后采用不同的应用方法绘制出形体的斜透视图。

绘制形体的斜透视可以用视线法。视线法是指通过与视点连接的方式绘制出形体对象各顶点在画面上的迹点，借此确定出对象棱边的透视方向和透视长度，从而绘制出对象的斜透视图。

例题5-1 求出下面四棱柱的仰视斜透视图，如图 5-13 和图 5-14 所示。

绘图步骤如下。

(1) 分析该四棱柱的空间位置关系。因视点位置在该四棱柱的前下方，所以看到的透视效果应该是仰视图，并且地面上的顶点 N 在画面内，所以点 N 的透视在其本身的位置。

(2) 求各个灭点。①确定 VP_3 的位置：将画面旋转到竖直状态，与 $b'n'$ 位置重合；过 e 点分别作棱线 $b'n'$ 和上底面棱线 $b'c'$ 的平行线，与积聚画面分别交于 VP_3' 和 VP'，再分别以 n' 为圆心，以 $n'VP_3'$、$n'VP'$ 为半径画圆弧，与竖直状态的画面有交点，从而可以确定地平线 mm 与灭点 VP_3 的位置。②确定 VP_1 和 VP_2：过 e 点作棱线 ab、bc 的平行线与基线 $g\text{-}g$ 交于 VP_1、VP_2，从 VP_1 和 VP_2 向下画垂直线即可求出灭点 VP_1 和 VP_2。

(3) 确定特殊顶点的透视。因 N 点在画面内，故过 n' 点作一条与地平线 mm 平行的直线与过 n 点作的竖直线的交点，即为点 N 的透视 N_p；再连接 N_pVP_3 即确定棱线 BN 的透视方向；因 B 点是视点观察到的最高点，所以连接 eb' 与画面的交点为 B_p'，再以 n' 为圆心，以 $n'B_p'$ 为半径画圆弧，然后作出的水平线与 N_pVP_3 的交点即为点 B 的透视 B_p。

(4) 确定一般位置顶点的透视。连接 B_pVP_1、B_pVP_2、N_pVP_1、N_pVP_2，用来确定棱线 AB、BC、MN、NT 的透视方向；分别连接视线的基面投影 $e(m)$、$e(t)$，然后向下拉竖直线分别与 N_pVP_1、N_pVP_2 的交点即为 M、T 两顶点的透视 M_p、T_p；再连接 M_pVP_3、T_pVP_3 分别与 B_pVP_1、B_pVP_2 的交点即为点 A、C 的透视 A_p、C_p；再连接 M_pVP_2、T_pVP_1 其交点即为 S 点的透视 S_p。

(5) 完成透视图。连接各个顶点的透视即可求出该四棱柱的斜透视图，如图 5-14 所示。

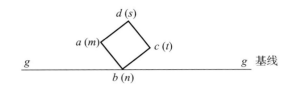

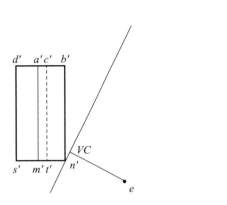

图5-13 四棱柱

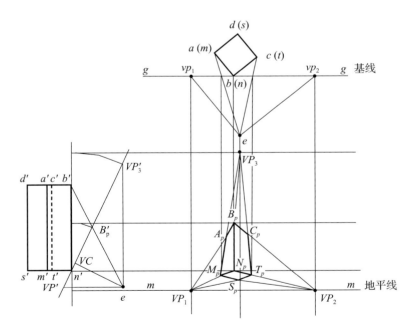

图5-14 四棱柱的仰视斜透视图

例题5-2 求出下面多面体的俯视斜透视，如图 5-15 所示。

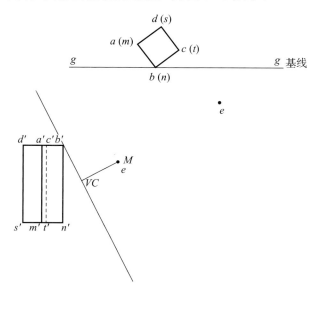

图5-15　多面体

绘图步骤如下。

(1) 分析该四棱柱的空间位置关系。因视点位置在该四棱柱的前上方，所以看到的透视效果应该是俯视图，并且顶面上的顶点 B 在画面内，所以点 B 的透视在其本身的位置。

(2) 求各个灭点。①确定 VP_3 的位置：将画面旋转到竖直状态，与 b'n' 位置重合；过 e 点分别作棱线 b'n' 和上底面棱线 b'c' 的平行线，与积聚画面分别交于 VP_3' 和 VP'；再分别以 b' 为圆心，以 $b'VP_3'$、$b'VP'$ 为半径画圆弧，与竖直状态的画面有交点，从而可以确定地平线 mm 与灭点 VP_3 的位置。②确定 VP_1 和 VP_2：过 e 点作棱线 ab、bc 的平行线即可求出灭点 VP_1 和 VP_2。

(3) 确定特殊顶点的透视。因 B 点在画面内，故过 b' 点作一条与地平线 mm 平行的直线与过 b 点作的竖直线的交点，即为点 B 的透视 B_p；再连接 B_pVP_3 即确定棱线 BN 的透视方向；因 N 点是视点观察到的最低点，所以连接 en' 与画面的交点为 N_p'，再以 b' 为圆心，以 $b'N_p'$ 为半径画圆弧，然后作出的水平线与 B_pVP_3 的交点即为点 N 的透视 N_p。

(4) 确定一般位置顶点的透视。连接 B_pVP_1、B_pVP_2、N_pVP_1、N_pVP_2，用来确定棱线 AB、BC、MN、NT 的透视方向；连接视线的基面投影 ea、ec，然后向下拉竖直线分别与 B_pVP_1、B_pVP_2 的交点即为 A、C 两顶点的透视 A_p、C_p；再连接视线的基面投影 e(m)、e(t)，然后向下拉竖直线分别与 N_pVP_1、N_pVP_2 的交点即为 M、T 两顶点的透视 M_p、T_p；再连接 M_pVP_2、T_pVP_1，其交点即为 S 点的透视 S_p。

(5) 完成透视图。连接各个顶点的透视即可求出该四棱柱的斜透视，如图 5-16 所示。

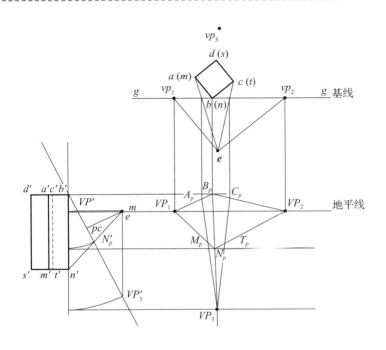

图5-16 多面体的俯视斜透视图

5.3 斜透视案例

斜透视并没有脱离透视原则，没有对构图或视觉感受本身产生较大的失真和变形，它的应用在表现较大空间或形体时能够更生动活泼，带来不一样的视觉美感和张力。

通过前文所述的斜透视绘图方法可知，这种透视没有脱离前面所学的透视框架，但它的应用使画面更加生动。从俯视的总体来看，画面适合表现比较大的空间群体，稳定感弱，动感强烈，纵线压缩较明显，具有压抑感。从仰视的总体来看，画面适合表现较高的空间群体，动感强烈。

图 5-17 所示为建筑群外立面的斜透视效果图。斜透视关系独特的透视感，使作者能够运用透视缩形表现建筑物高大的体量。同时，该图选取了带有仰视的视角，展示了建筑群的高大及整体的布局关系。此外，形象的虚实对比、色彩的深浅处理等技巧，使画面的层次感较强，突出表现的重点。

图 5-18 和图 5-19 所示为扎哈·哈迪德设计的超级名模住宅别墅，在俯视透视作用下，使该建筑与周围环境恰当地融合在一起，形成天然的主次关系，重点突出。

图5-17 建筑群外立面的斜透视效果图

图5-18 超级名模住宅别墅(1)

图5-19　超级名模住宅别墅(2)

　　斜透视是指立方体或类似形体有一组或一组以上的边线与透明画面呈倾斜角度，产生倾斜消失现象的透视关系。在本章的学习中，我们系统学习了斜透视的相关概念、原理和具体的画法，并介绍了斜透视在现实生活中的几种应用。内容较为复杂，需要同学们加深理解，多加练习。

　　1. 什么是斜透视?
　　2. 斜透视的特点和规律是什么?
　　3. 请画出下面形体的透视图。

(1) 用视线法绘制下面形体的仰视透视图。

(2) 用量点法绘制下面形体的仰视透视图。

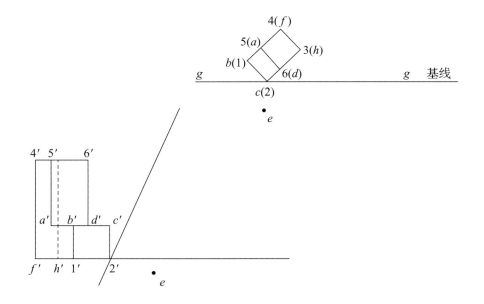

（3）用视线法绘制下面形体的俯视透视图。

（4）用量点法绘制下面形体的俯视透视图。

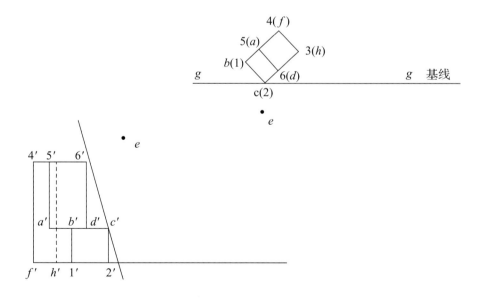

第6章

透视图阴影

学习要点及目标

- 熟悉透视图阴影的基本知识。
- 掌握透视图阴影的画法。

本章导读

光的存在是形成阴影的必要条件，影子和光密不可分。影子会随着光的强弱和位置的变化而变化；形体的阴影也会随着光的变化而变化，并产生透视。透视图阴影的应用会使形体或空间透视效果更加真实、丰富。

6.1 透视图阴影的基本知识

阴影给透视起到锦上添花的作用。本节主要介绍透视图阴影以及它的形成规律、特点，为后面学习阴影的画法做好铺垫。

阴影与透视阴影是两个不同的概念。

阴影是物体笼罩在光线下的结果；而透视阴影是将阴影作为一种表现对象，是指在透视图中符合透视规律的阴影图形，它研究的是阴影在透视图中的表现规律。两者存在包含和递进关系，阴影研究的范围包含透视图阴影，透视图阴影的研究建立在阴影研究的基础之上。在绘图中，不论表现对象是否包含透视图，加绘阴影都能够起到增强立体感、丰富画面效果图的作用，增加形体的真实感。

6.1.1 阴影的产生与基本规律

当半透明或者不透明的物体受到光线照射后，就会产生阴面、阳面以及由于物体阻挡而照不到光线的影面，这就是日常生活中的阴影现象。阴影的存在使人能够直观地感受到光照和空间体量，使对象更好地呈现立体效果，如图 6-1 和图 6-2 所示。

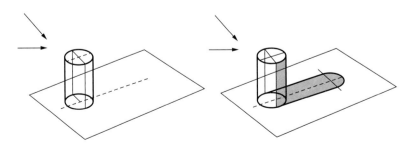

图6-1　加绘阴影后圆柱体的透视图

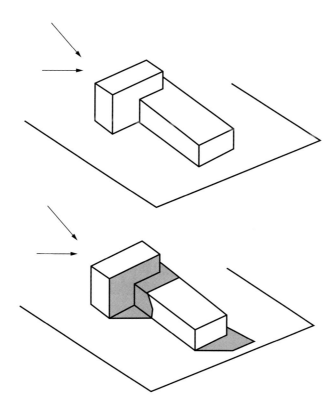

图6-2　加绘阴影后组合形体的透视图

通过图 6-2 的透视阴影效果分析可以看出，透视图自身具有较强的立体感，在加绘阴影后，明显加强了形体的体量感，增强了画面的表现效果。

"阴影"包含"阴"和"影"两层含义。"阴"是指阴面，即在光照条件下对象自身背光的面；"影"是指影面或者影子，即由对象被遮挡而产生的阴面的投影面。阴面和影面共同称为"阴影"。

产生阴影的要素有光源、形体物和承影面。光源从来源上分，可分为自然光源和人工光源；从光的形态上可分为面光源和点光源。其中，自然光源主要是太阳光，其基本特征为均质，所以又称为面光源，将其认为是由无数平行光线组合而成的；人工光源以灯光为主，其特征是散漫，所以又称为点光源，一般将其看作由一点发出的束状光线组合而成。形体物是阴面的载体和影面的产生者，是在一定光源下实际客观存在的看得见摸得着的物体；承影面是影的承载者，是影面出现并存在的承接物。

光源、形体物和承影面对阴影的呈现状态起着决定性的作用，阴影的形状及变化规律受这三种要素的影响，详细分析如下。

(1) 图 6-3 所示为在面光源和点光源下形体物的阴影形状与变化规律。

(2) 图 6-4 所示为同一光源在不同高度下形体物的阴影形状与变化规律。

(3) 图 6-5 所示为在左侧、右侧、逆向和顺向光源下形体物的阴影形状与变化规律。

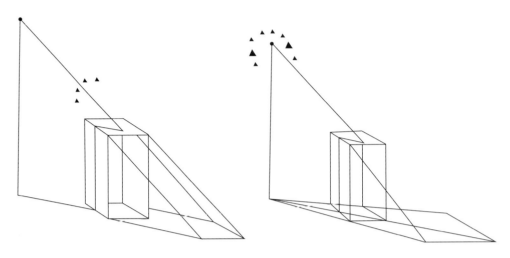

图6-3　在面光源和点光源下形体物的阴影形状与变化规律

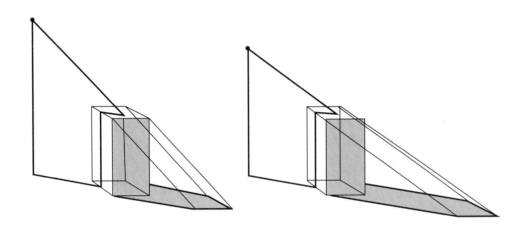

图6-4　同一光源在不同高度下形体物的阴影形状与变化规律

图6-5　左侧、右侧、逆向和顺向光源下形体物的阴影形状与变化规律

(4) 在同一光源下，形体物紧贴承影面或放置在承影面上方时的阴影形状与变化规律，如图 6-6 所示。

图6-6 形体物紧贴承影面或放置在承影面上方时的阴影形状与变化规律

(5) 在同一光源下，对于不同形状的承影面，同一形体物的阴影形状不同，如图 6-7 所示。

图6-7 在同一光源下，不同形状的承影面，同一形体物的阴影形状不同

(6) 形体物的阴影受其形状和大小的影响，如图 6-8 所示。

图6-8　不同形状和大小的形体物的阴影

6.1.2　透视图阴影的专业术语

透视图阴影所用的专业术语如图 6-9 所示。

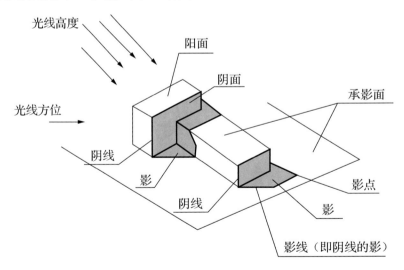

图6-9　透视图阴影的专业术语

本章主要介绍透视图在面光源 (又称平行光) 下形成的阴影。

(1) 高度角、方位角：平行光线的投射方向是用高度角和方位角两个角度作为坐标来表示的。光线高度与光线方位之间成一定夹角，此夹角的范围为 0°～90°。其中，高度角是指

光线与水平承影面的夹角，其变化值为 0°～90°，一般用 α 表示；方位角即是光源所在的方位，是指光线在水平面上的投影与正南方向的夹角，一般用 β 表示；光线一般用 L 表示，光线在水平面上的投影用 l 表示，如图 6-10 所示。

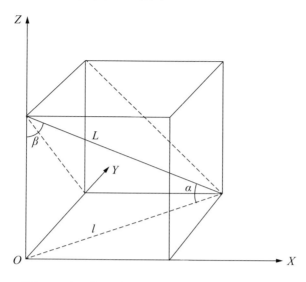

图6-10　与X轴、Y轴、Z轴夹角为0°～90°的光线

(2) 阳面：物体在光线的照射下，其表面上直接受光的部分显得较为明亮，一般被称为阳面或受光面。

(3) 阴面：物体有些部分表面由于不能直接受到光的照射，就显得比较阴暗，所以被称为阴面或背光面。

(4) 阴线：阳面与阴面的交界线称为阴线。

(5) 影：由于物体不透光，阴面对邻近的受光面形成遮挡，致使物体背光一侧形成阴暗的影区，这些被遮光的部分称为影、落影或投影。

(6) 影线：影的轮廓线称为影线。

(7) 影点：影线上的点称为影点。

(8) 承影面：影的承接面称为承影面或落影面。

6.2　透视图阴影的画法

透视图阴影的画法与透视图的画法有一定的规律，但同一透视物体在不同的光线下产生的阴影不同。本节主要研究光线与画面平行、光线与画面相交这两种情况下所形成的透视阴影画法。

透视图中的阴影就是在透视图中加绘阴影，由于和透视图一样存在透视的关系，所以阴影也存在透视关系，即在透视图中直接作出带有阴影的透视。

6.2.1 透视图中的光线

1. 透视图中光线的分类

在本章中，透视图中的阴影所研究的光线主要是平行光线，因此光线的透视具有平行直线的透视特征。在绘制形体的透视时，因光线投射的方向与形体的相对位置不同，可形成不同的光线方向，分为顺光线、逆光线、左侧光线、右侧光线这四种情况，它们所构成的区域分为顺光区、逆光区、左侧光区、右侧光区。图 6-11 所示为光照在投影平面内的不同区域划分。

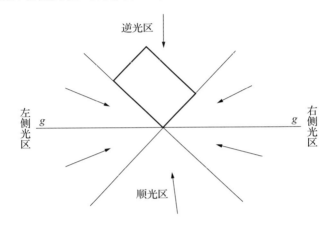

图6-11　光照在投影平面内的不同区域划分

(1) 顺光线：光线从观察者的背后射向形体，这种方向的光线称为顺光线。在这种光线下，形体的两个可见立面均受到阳光照射，光影变化丰富，能充分显示出形体的光影变幻效果。图 6-12 所示为花卉在顺光线下阴影的变幻效果。

图6-12　顺光线下阴影的变幻效果

(2) 逆光线：光线穿过形体向观察者迎面射来，即光线从形体的背后射向形体，此时光线称为逆光线。在这种光线下，形体的两个可见立面均是背光面，但在背景的衬托下形体的外形轮廓具有明显的特殊的艺术效果，图 6-13 所示为生活中逆光的应用。

图6-13　生活中逆光的应用

(3) 左、右侧光线：光线从观察者的左侧或右侧射向形体，这种方向的光线称为侧光线。在这种光线下，形体的两个可见立面中的一个立面为阳面，另一个立面为阴面，光影变化丰富，可形成强烈的明暗对比和视觉冲击力，增强形体的体积感。图 6-14 所示为生活中侧光线下阴影的变幻效果。

图6-14　侧光线下阴影的变幻效果

2. 透视图中光线的给定

在给定光线方向的条件下，加绘透视图的阴影，一般存在以下两种情况。

(1) 光线与画面平行。当光线与画面平行时，光线属于侧光线。在此情况下，根据透视规律，光线与画面没有交点，即为无灭点光线。光线的透视与光线自身平行，光线的基透视与基线 g-g (或视平线 h-h) 平行。因此，只要给出光线的高度角，便可确定光线的方向，如图 6-15 所示。

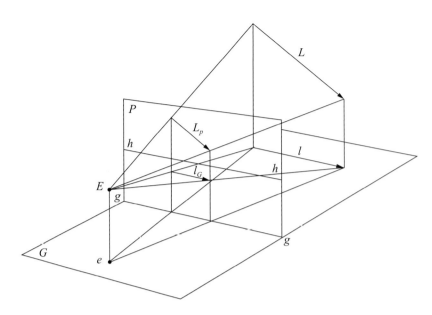

图6-15　与画面平行的光线

(2) 光线与画面相交（包含垂直于画面的情况）。当光线与画面相交时，光线的方向在透视图中用光线灭点 VP_L 及光线基灭点 vp_l 给定。

① 如图 6-16 所示，当光线从观察者的背面（顺光）射向画面的正面时，光线的灭点 VP_L 在视平线 h-h 的下方，光线的基灭点 vp_l 在视平线 h-h 上。

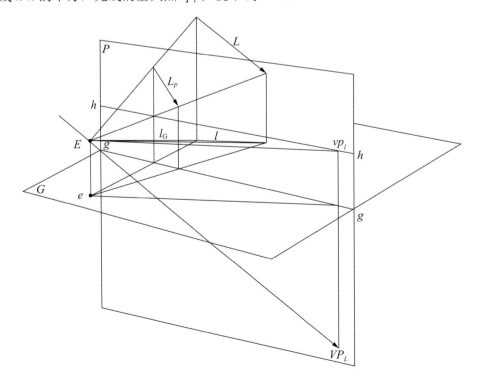

图6-16　射向画面正面的光线(顺光)

② 当光线迎着观察者射向画面的背面 (逆光) 时 (见图 6-17)，此时光线灭点 VP_L 在视平线 h-h 的上方，光线的基灭点 vp_l 仍在视平线 h-h 上。

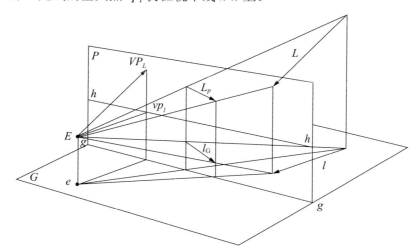

图6-17　射向画面背面的光线(逆光)

6.2.2　透视图中阴影的画法

在透视图中加绘阴影需要两个条件：一是确定好形体的透视图；二是确定光线的方向。在满足这两个条件的情况下，其绘图步骤一般为：确定光线的方向；区别物体表面上的阴面和阳面，即确定阴线；运用形体轮廓线 (直线或曲线) 的落影规律画出透视阴影。

形体轮廓线在承影面上的落影，可看作过轮廓线的光平面与承影面的交线。

本书中所研究的承影面一般为平面，其位置状态一般是水平面、铅垂面或者倾斜面。

下面主要介绍光线与画面平行、光线与画面相交这两种情况下透视阴影的画法。

1. 光线与画面平行时透视阴影的画法

光线与画面平行时，属于侧光线，无灭点，其透视与自身平行并反映光线对基面的倾角，光的基透视始终与视平线 h-h 平行，因此画面平行光线可用实际光线 L 和光投影 l 给定；也可以用光线的高度角给定，并说明是左侧光还是右侧光；光线给定后便可确定形体物表面上的阴线。

例题6-1　已给定画面平行光 L 和光投影 l (见图 6-18)，求出下面梯形面 ABCD 的透视阴影图。

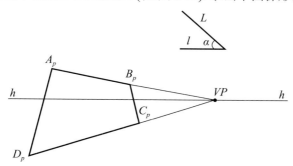

图6-18　求梯形面ABCD的透视阴影图(1)

绘图步骤如下。

(1) 在确定了梯形面 $ABCD$ 的透视图 $A_pB_pC_pD_p$ 之后，过点 A_p、B_p 作光线 L 的平行线，再分别过 a_p、b_p 作光线基透视 l 的平行线（平行于视平线 h-h），对应两线的交点，即为点 A、B 在地面上的落影 A_0、B_0。

(2) 连接 A_0、B_0 即为梯形面的边 AB 在地面上的落影 A_0B_0，因 AB 是水平线，与它在地面上的落影平行，故有共同的灭点 VP。A_0B_0 就是过 AB 的光平面与地面的交线。

(3) 斜线 AD、BC 的落影是过 AD、BC 的光平面与地面的交线，斜线 AD、BC 上的点的落影均在 A_0D_p 上集中。

(4) 将 $A_0B_0C_pD_p$ 连接起来，即得梯形面 $ABCD$ 在地面上的阴影图，如图 6-19 所示。

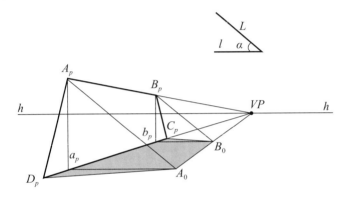

图6-19　求梯形面*ABCD*的透视阴影图(2)

例题6-2 已知斜面体的两点透视（见图 6-20），求在给定光线下的透视阴影图。

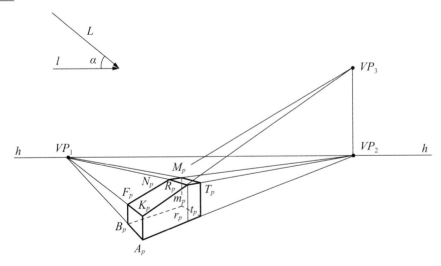

图6-20　求斜面体的透视阴影图(1)

绘图步骤如下。

(1) 已给定光线 L 的方向，即光线平行于画面。过 K_p、R_p、T_p、M_p 作光线 L 的平行线，再分别过 A_p、r_p、t_p、m_p 作光线基透视 l 的平行线（平行于视平线 h-h），对应两线的交点，即

为点 K、R、T、M 在地面上的落影 K_0、R_0、T_0、M_0。

(2) 连接落影 K_0、R_0、T_0、M_0 即为斜面体棱线 KR、TM 的落影 K_0R_0、T_0M_0。

(3) 铅垂线 K_pA_p、M_pm_p 的落影，是过 K_pA_p、M_pm_p 的光平面与地面的交线 K_0A_p、m_pM_0，K_0A_p、m_pM_0 与光线的基透视平行，即与视平线 h-h 平行。

(4) 依次连接点 A_p、K_0、R_0、T_0、M_0、m_p 即得到斜面体在地面上的阴影，如图 6-21 所示。

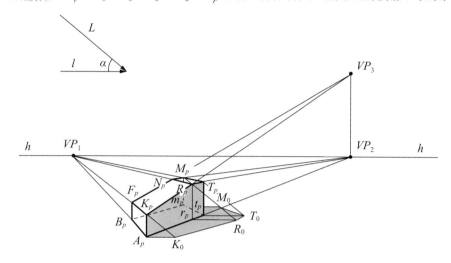

图6-21 求斜面体的透视阴影图(2)

例题6-3 如图 6-22 所示，在已给定光线条件下，求出下面组合体的透视阴影图。

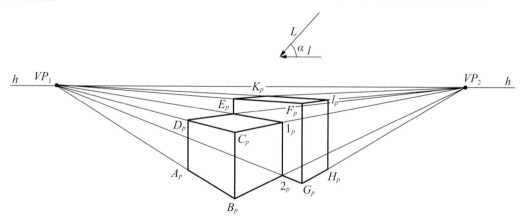

图6-22 求组合体的透视阴影图(1)

绘图步骤如下。

(1) 已给定光线 L 的方向，即光线平行于画面，而且光线从右侧方射向组合体，那么组合体的阴线分别为 CD、BC、EF、FG、FK，而且组合体的两点透视图也已给出。分别过透视点 C_p、D_p、F_p，作光线 L 的平行线，再分别过 A_p、B_p 作光线基透视 l 的平行线 (平行于视平线 h-h)，对应两线的交点，即为点 C、D、E 在地面上的落影 C_0、D_0、E_0。

(2) 由于阴线 EF、FG 的落影承影面是左侧的形体面和地面，所以其落影规律稍微复杂，

那么，需要借助辅助点求解。

① 求阴线 EF 的落影：取辅助点 3_p、4_p，过点 3_p、4_p 作光线 L 的平行线，再作光线基透视 l 的平行线（平行于视平线 h-h），对应两线的交点，即为辅助点 3_p、4_p 在左侧的形体面上的落影 3_0、4_0，落影点 3_0、4_0 连线延长线交于灭点 VP_1，即求出了阴线 EF 在左侧的形体面上的阴影。

② 求阴线 FG 的落影：过点 G_p 作光线基透视 l 的平行线（平行于视平线 h-h），与棱线 1_pB_p 的交点记为 f_0，过点 F_p 作光线 L 的平行线，与过点 f_0 作垂线交于点 F_0 即为所求的 F_p 的落影，连接 F_03_0 即为线段 3_pF_p 的落影。因为阴线 FG 是一条垂直于地面的棱线，所以，F_0f_0、f_0G_p 分别是其在左侧形体面 $B_pC_p2_p1_p$ 和地面上的落影。

(3) 依次连接各个落影点即可给出该组合形体的阴影图，效果如图 6-23 所示。

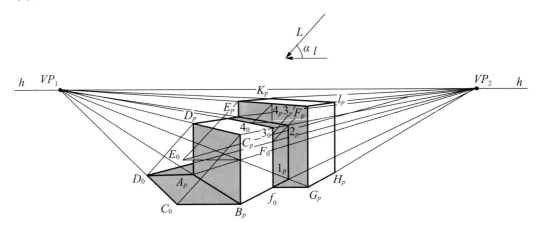

图6-23　求组合体的透视阴影图(2)

此例说明，铅垂线在地面上的落影与光线基透视的方向相同；棱线落影的透视与棱线的透视方向相同，均消失于共同的形体自身的灭点。

2. 光线与画面相交时透视阴影的画法

光线与画面相交时，加画透视阴影首先用光灭点（VP_L，又称为光点）和光基灭点（vp_l，又称为光足）给定光线方向，再根据形体灭点与光灭点、光基灭点之间的相对位置确定光的类型，进而分清形体表面的阴面与阳面，并找出阴线，再求其落影。

当光线是用形体上某一点的落影给定，或使用其他方法（如高度角与方位角）给定时，也都必须判定形体灭点与光灭点 VP_L、光基灭点 vp_l 之间的相对位置方可完成阴影绘图。

例题6-4　已给定光线的灭点 VP_L、光基灭点 vp_l 和幕墙梯形面 ABCD 的透视（见图 6-24），求出下面幕墙梯形面 ABCD 的透视阴影图。

绘图步骤如下。

(1) 连接光灭点 VP_L 与 A_p 并延长，与光基灭点 vp_l 和 D_p 的连线延长线交于点 A_0，即为点 A 在地面上的落影。

(2) 因幕墙梯形面边线 AB 在地面上的落影与其自身平行，有共同的灭点 VP，所以连接 A_0、VP 与 VP_LB_p 的延长线交于 B_0 点，将 A_0、B_0、C_p、D_p 相连即得到幕墙梯形面 ABCD 在地

面上的阴影，如图 6-25 所示。

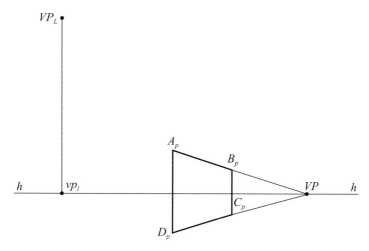

图6-24 求幕墙梯形面*ABCD*的透视阴影图(1)

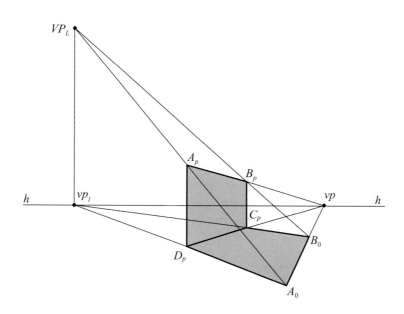

图6-25 求幕墙梯形面*ABCD*的透视阴影图(2)

此例说明，空间某点的落影一定是过该点的光线透视与过该点的基透视的光基透视的交点。铅垂线在地面的落影与光线基透视的方向相同，均消失于灭点 vp_l。水平线在地面或水平面上的落影与其自身相互平行，故直线落影与水平线的灭点相同。

例题6-5 如图 6-26 所示，已经给出组合体的两点透视图和 *C* 点的落影，求出该组合体的透视阴影图。

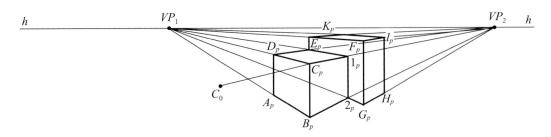

图6-26　求组合体的透视阴影图(1)

绘图步骤如下。

(1) 先求出光线的灭点 VP_L 和基灭点 vp_l。已知 C 点的落影，那么 C_pC_0 即为光线的透视，B_pC_0 为光线的基透视，延长光线的基透视 B_pC_0 至视平线 h-h 得到的交点即为光线的基灭点 vp_l，因为光线灭点和基灭点的连线垂直于视平线，所以过 vp_l 作视平线 h-h 的垂线与 C_pC_0 的延长线的交点即为光线的灭点 VP_L。

(2) 求各阴线的落影。判断出棱线 BC、CD、$3D$、$3E$、EK、EF、FG 都为阴线，依次求出各个顶点的落影位置。

① 求 D 点的落影：连接 D_pVP_L、A_pvp_l 二者的交点即为 D 点的落影 D_0，连接 C_0D_0 并延长，恰好交于形体的灭点 VP_1，连接 D_0VP_2 即可确定阴线 $3D$ 的透视方向。

② 求 E 点的落影：连接 E_pVP_L，与过 E 点的基透视 B_pVP_1 的交点即为 E 点的落影 E_0，连接 E_0VP_2 即可确定阴线 EK 的透视方向。

③ 求阴线 FG 的落影：阴线 FG 是一条垂直于地面的棱线，其落影位置分布在地面和组合体侧面 $12BC$ 上，连接 G_p、vp_l 即可确定 G 点的落影 G_0，而在侧面 $12BC$ 上的落影仍垂直于地面，如 G_0g_0 即为 FG 在侧面 $12BC$ 上的落影。

④ 求阴线 EF 的落影：阴线 EF 的落影位置分布在地面和组合体面 $13DC$ 上。连接 g_0vp_l 确定阴线 EF 落影的透视方向。

(3) 依次将各个影点的落影连接起来，即可得到该组合体的透视阴影图，如图 6-27 所示。

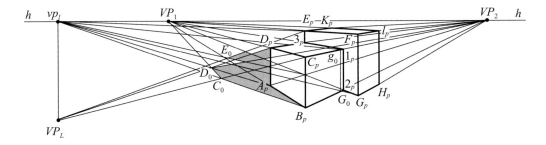

图6-27　求组合体的透视阴影图(2)

6.3 透视图阴影案例

在现实生活中，有光的情况下，任何物体都会产生阴影，阴影反映了物体的受光情况，光影的应用领域比较广泛，主要应用于摄影、设计、绘画等。透视图阴影的实际运用不仅能强化表现物体真实的空间感和体积感，而且通过光影的灵活变化可以制造出非常奇妙而丰富的视觉感受。

图 6-28 所示为扎哈·哈迪德设计的巴黎流动艺术馆，通过自然组织系统构思，从功能和概念上形成几何形状、流畅的集合体和有机线条流畅地组成一个动态空间，光成为室内主体，将光明与黑暗、内部和外部、自然和人造对立，起伏的表面和流动的汇聚，不断重新定义每一个展览空间的质量和体验，而运动贯穿始终。

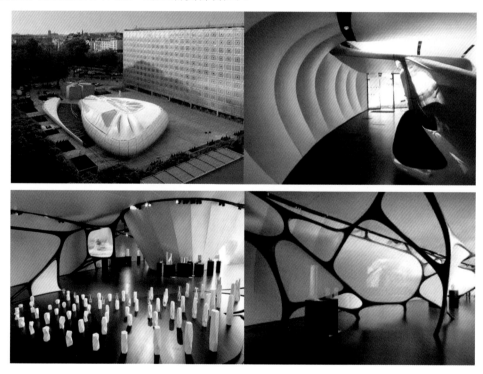

图6-28　巴黎流动艺术馆外景与室内设计

图 6-29 所示为路易吉·克拉尼设计的酒杯。在侧光照射下，产品显得更加晶莹剔透，折射效果更加丰富奇妙。

图 6-30 所示为摄影作品《车站》。逆光的照射使整个画面增加了体积光的效果，更能烘托出列车进站时的动感，平滑渐进的阴影透视变化，使视觉效果十分震撼，体量感和空间感较强。

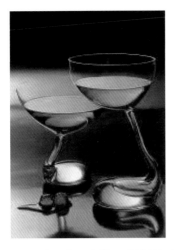

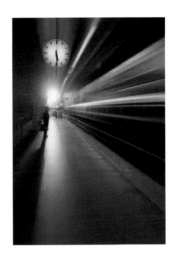

图6-29　路易吉·克拉尼设计的酒杯　　　　　　　　**图6-30　摄影作品《车站》**

　　图 6-31 所示为达·芬奇巨作《蒙娜丽莎》。达·芬奇独特的艺术语言是运用明暗法创造平面形象的立体感。他曾说过："绘画的最大奇迹，就是使平的画面呈现出凹凸感。"他使用圆球体受光变化的原理，首创明暗转移法（亦称明暗渐进法），即形象由明到暗的过渡是连续的，像烟雾一般，没有截然的分界。《蒙娜丽莎》是这种画法的典范之作。

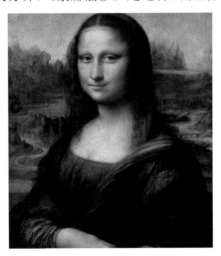

图6-31　达·芬奇巨作《蒙娜丽莎》

　　阴影透视在设计和绘画中都有非常重要的应用。在本章的学习中，我们系统学习了阴影透视的相关概念、原理和具体的画法，并介绍了阴影透视在现实生活中的几种应用。要求我们能够深入地了解透视阴影，理解它的形成规律、特点以及画法。

1. 什么是阴影与透视阴影?
2. 阴影与透视阴影的基本规律、常用术语分别是什么?
3. 请求出下面形体的透视阴影图。
(1) 请求出在画面平行光下形体的透视阴影图。
① 请求出右侧画面平行光下组合体的透视阴影图。

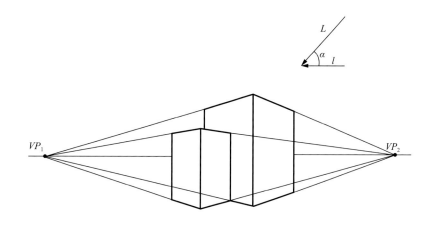

② 请求出左侧画面平行光下组合体的透视阴影图。

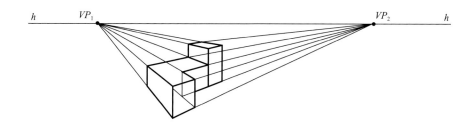

(2) 请求出与画面相交的平行光下形体的透视阴影图。
① 已给定光线的灭点VP_L、光基灭点vp_l和形体的透视,求出其透视阴影图。

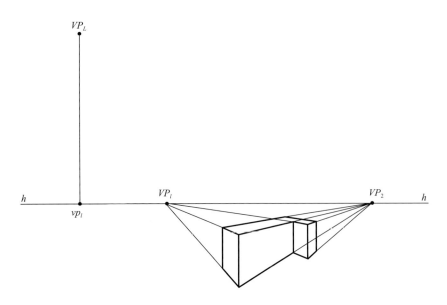

② 已知形体的透视以及其中一点A的落影，求出其透视阴影图。

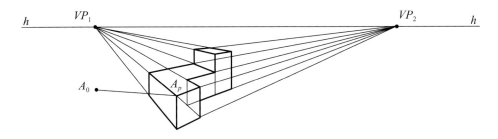

第7章

虚影透视

学习要点及目标

- 熟悉虚影透视的基本知识。
- 掌握虚影透视的画法。

本章导读

本章重点介绍虚影透视的形成原理、基本规律和特点以及几种常见的虚影透视现象及其画法。虚影透视在设计效果图中的表达起着至关重要的作用，便于我们更好地表现设计概念。

7.1 虚影透视概述

在学习虚影透视的画法之前，需要先了解虚影透视的形成条件、形成原理以及规律和特点，从而为虚影透视的画法做铺垫。虚影透视实质上也就是映像的透视关系。物体在水中有倒影，在镜中有虚像，二者的形成皆基于光学中的反射定律，都是光线以一定规律被反射回来，反射面总是按入射角和反射角相等的规律把物体成像到观察者眼中，学习者在掌握了此规律之后就能逐渐熟练地绘制出虚影透视图。

在自然界或生活当中，我们眼睛看到的影像都是在光照下形成的，其内容包含像和影，这是两个不同的概念。本章所探讨的虚影又称虚像或映像，与前面章节中所讲的内容不同。

第6章所讲的是由实际光线在承影面上汇聚而成的实像，而本章所讲的是物体的虚像，如水面倒影、平面镜成像、潜望镜成像等，这些都是虚像，都呈现一定的透视规律：在光滑材料表面上的成像现象也同样遵循透视原则，但具有一定的独特性。

7.1.1 虚影透视形成的条件

虚影与光不可分离，没有光，物体也就没了虚影。如图7-1～图7-4所示为水面和镜面形成的虚影透视。

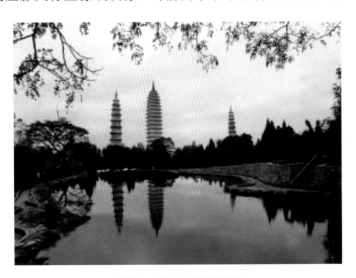

图7-1 湖中水塔的倒影

图7-2　水边建筑群透视及其虚影透视

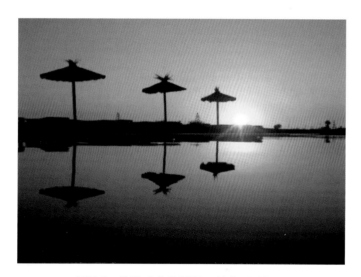

图7-3　海边凉亭的透视及其虚影透视

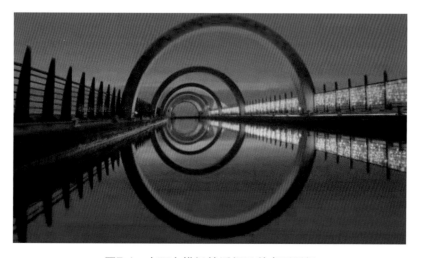

图7-4　水面上拱桥的透视及其虚影透视

7.1.2 虚影透视的形成原理

虚影透视的形成原理就是光学中的镜面成像原理。物体在平面镜中的像和物体等大并相互对称。在透视图中作一个形体的虚影，就是画出形体对称于反射平面的对称图形的透视。

成像界面所处的方位以及视向的不同，导致形体的虚影呈现水平、垂直、倾斜等几种不同的状态。下面主要介绍水面倒影和平面镜成像的形成原理。

1. 水面倒影的形成原理

如图 7-5 所示，当人站在岸边观看对岸的树木时，必然能看到其在水面的倒影，人的视点与倒影最低点的连线与水面的交点，即为法线的位置。

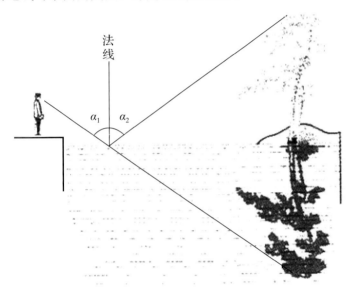

图7-5 水面倒影的成像原理

拓展分析得知：过形体上的某一点作水平面的垂线，并求出与该点到水面等距离的投影，即可得到该点的倒影。

2. 平面镜的成像原理

平面镜成像与水面倒影的成像原理相同，镜面反射出的形体虚像一般为镜像。从根本原理上说倒影与镜像的成像原理是相同的。如图 7-6 所示，物体到镜面的距离与镜像到镜面的距离相等，过 A 点作镜面的垂线，并确定其到镜面等距离的虚影的位置，A' 点即为点 A 的镜像，连接 $A'E$，与镜面的交点即可确定法线的位置。

上述两种成像情况被反射出的映像即能形成虚影。我们将虚影、形体与成像界面之间产生的透视关系称为形体的虚影透视。虚影透视的形成过程如图 7-7 所示。

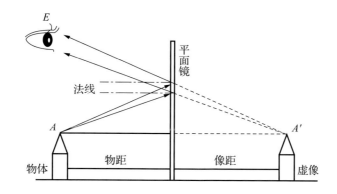

图7-6 平面镜的成像原理

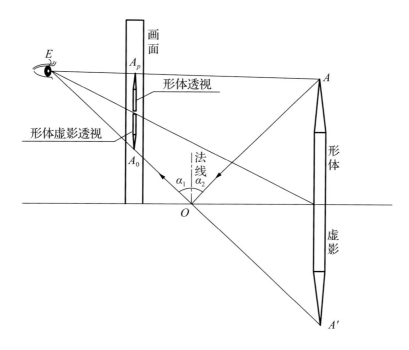

图7-7 虚影透视的形成过程

7.1.3 虚影透视的规律和特点

虚影透视在设计和绘画创作中被广泛应用，对虚幻情境表现的感染力很强，能够给人变幻莫测的视觉效果，丰富画面的表现力。关于虚影透视的规律和特点主要表现在以下几个方面。

(1) 虚影与形体实物之间呈反方向。

(2) 虚影与成像界面之间的距离与形体实物到成像界面的距离相等。

(3) 在水平放置或竖直放置的镜面中，虚影的透视状态与形体实物的透视状态一致，而且共灭点，如图 7-8 ～图 7-11 所示为平行透视中的虚影透视规律示意图。

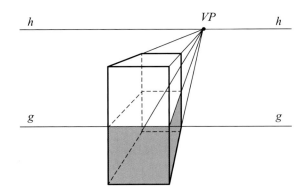

图7-8 平行透视中的虚影透视规律

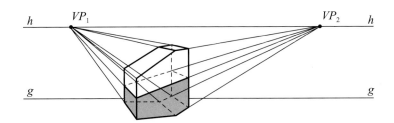

图7-9 成角透视中的虚影透视规律

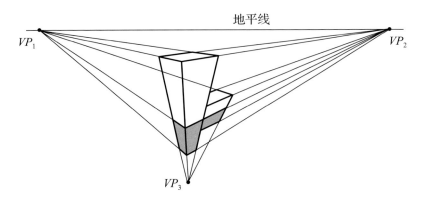

图7-10 斜透视中的虚影透视规律(1)

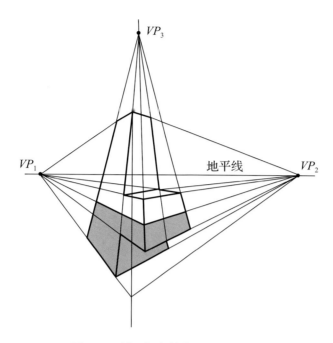

图7-11　斜透视中的虚影透视规律(2)

7.2　虚影透视的绘图方法

　　本节主要介绍水面(或者水平位置的镜面)虚影透视和镜面(竖直位置的镜面)虚影透视的绘图方法。水面虚影透视的画面是上下位置关系，而镜面虚影透视的画面是左右位置关系，其绘图方法如下。

7.2.1　水面(或者水平位置的镜面)虚影透视的绘图方法

　　水面虚影是所有虚影透视中一种常见的现象，在透视图中我们要注意水面和虚影之间的关系。

1. 平行透视的水面(或者水平位置镜面)虚影透视

　　例题7-1　已知形体的平行透视(见图 7-12)，求其水平镜面的虚影透视图。

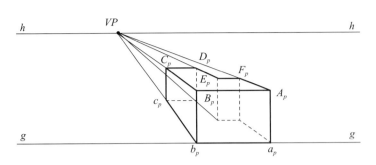

图7-12　形体的平行透视

绘图步骤如下。

(1) 假设基线 g-g 为水平镜面，已知该形体的平行透视图，水平镜面的虚影也应符合平行透视的规律和特点，然后采用对称图形的简捷画法，找出其镜面 g-g 下的对称点，再按透视规律连接起来，即可作出其虚影的透视。

(2) 作出面 $A_p B_p b_p a_p$ 的对称面即可确定 A_p、B_p 点的虚影 A_0、B_0，连接 $A_0 VP$、$B_0 VP$ 确定形体棱线 AF、BC 的虚影透视方向。

(3) 作点 C_p、D_p、E_p、F_p 等距离的对称点即得到其相应的虚影 C_0、D_0、E_0、F_0，依次连接起来即可求出该形体的虚影透视图，如图 7-13 所示。

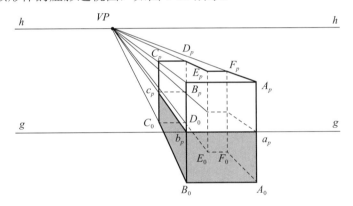

图7-13　形体的虚影透视

2. 成角透视的水面(或者水平位置镜面)虚影透视

例题7-2　已知形体的成角透视 (见图 7-14)，求其水平镜面的虚影透视图。

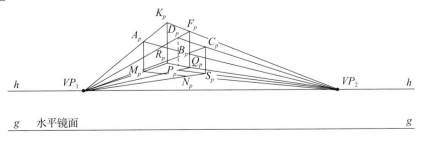

图7-14　形体的成角透视

绘图步骤如下。

(1) 已知水平镜面的位置与基线 g-g 重合，作出点 K_p、R_p 等距离的镜面对称点 K_0、R_0 即为其虚影点的透视位置。

(2) 因虚影透视与形体的透视共灭点，则连接 R_0VP_1、K_0VP_1、R_0VP_2、K_0VP_2，确定 K_pA_p、R_pM_p 的透视方向。

(3) 延长 A_pM_p 与 R_0VP_1、K_0VP_1 分别交于 M_0、A_0 即为点 M_p、A_p 的虚影。用同样的方法可作出其他点的虚影，依次连接各个虚影点即可求出该形体的虚影透视图，如图 7-15 所示。

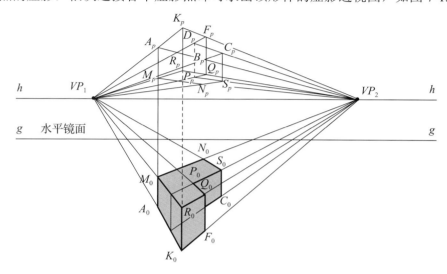

图7-15 形体的水平镜面的虚影透视

例题7-3 已知组合体的成角透视 (见图 7-16)，求其在水平镜面中的虚影透视图。

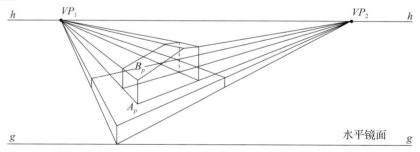

图7-16 组合体的成角透视

绘图步骤如下。

(1) 将组合体的底部平台等距对称，分别消失于两个灭点。

(2) 将 C_pA_p 延长得到交点 E_p 并求其对称点 E_0 即为点 E_p 的虚影，连接 E_0VP_2，并过 A_p 作竖直线交 E_0VP_2 即得 A_p 的虚影 A_0。

(3) 过点 A_0 向下作等距的 B_0，使 $A_0B_0=A_pB_p$，即可确定点 B_p 的虚影，用同样的方法即可求出其他点的虚影，然后依次连接各个虚影点，求出该组合体在水平镜面的虚影透视图，如图 7-17 所示。

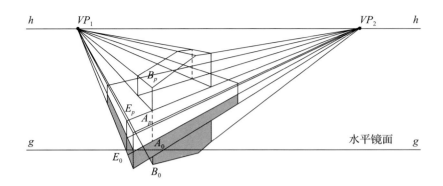

图7-17　组合体在水平镜面中的虚影透视

7.2.2　平行于画面的竖直镜面中虚影透视的绘图方法

例题7-4　已知形体的平行透视（见图 7-18），求其在平行于画面的竖直镜面中的虚影透视图。

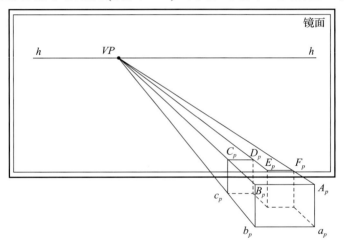

图7-18　形体的平行透视

绘图步骤如下。

(1) 取 $B_p b_p$ 的中点 M_p 与灭点 VP 相连，连接 $B_p VP$、$b_p VP$，$b_p VP$ 与镜面底边的交点为 o，过 o 点竖直向上作直线与 $M_p VP$、$B_p VP$ 相交，与 $M_p VP$ 交于 O 点。

(2) 连接 $C_p O$ 并延长与 $b_p VP$ 交于 c_0 即为点 c_p 的虚影，过点 c_0 作 $B_p b_p$ 的平行线与 $B_p VP$ 的交点 C_0 即为 C_p 的虚影。

(3) 过点 C_0 作 $A_p B_p$ 的平行线与 $D_p VP$ 的交点 D_0 即为 D_p 的虚影，由此可求出面 $C_p D_p c_p$ 的虚影 $C_0 D_0 c_0$。

(4) 连接 $B_p O$ 并延长与 $b_p VP$ 交于点 b_0 即为点 b_p 的虚影，过点 b_0 向上作竖直线与 $B_p VP$ 交于点 B_0 即为点 B_p 的虚影，连接 $B_0 C_0 c_0 b_0$，即求出了侧面 $B_p C_p c_p b_p$ 的虚影透视。用上述同样的方法可求出其他点的虚影 A_0、E_0、F_0，依次将各个虚影点连接起来即为该形体的虚影透视图，如图 7-19 所示。

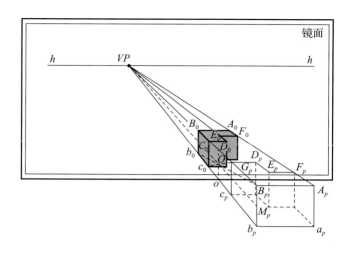

图7-19 形体在平行于画面的竖直镜面中的虚影透视

7.2.3 斜交于画面的竖直镜面中虚影透视的绘图方法

本小节主要介绍虚影透视的画法。

1. 斜交于画面的竖直镜面中平行透视的虚影透视画法

例题7.5 已知形体的平行透视和镜面的位置 (见图 7-20)，求其虚影透视图。

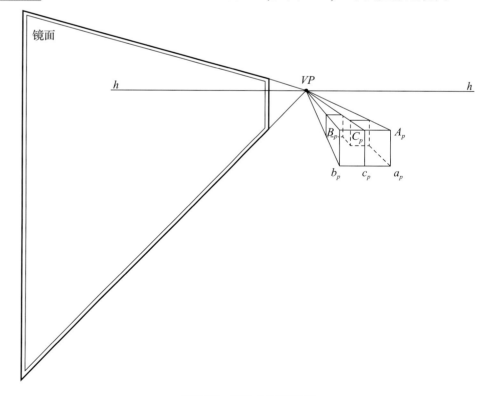

图7-20 形体的平行透视

绘图步骤如下。

(1) 过点 b_p 作视平线 h-h 的平行线与镜面底边交于点 o，并延长使 $b_0o=b_po$。

(2) 过点 b_0 作与面 $A_pB_pb_pa_p$ 等大的对称面 $A_0B_0b_0a_0$，点 A_0、B_0、b_0、a_0 即为点 A_p、B_p、b_p、a_p 的虚影点，然后连接 A_0VP、B_0VP、b_0VP 即可确定形体棱线的虚影透视方向。

(3) 用上述同样的方法作出其余各点的虚影，如图 7-21 所示。

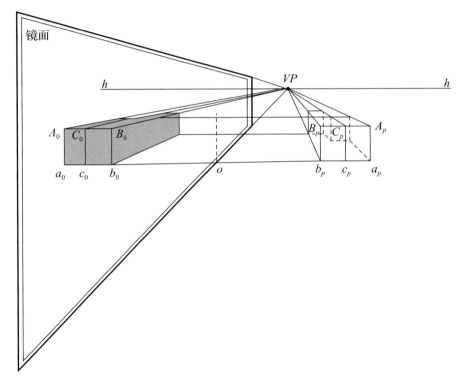

图7-21　形体在倾斜竖直镜面中的虚影透视

2. 斜交于画面的竖直镜面中成角透视的虚影透视画法

例题7-6 已知形体的成角透视和镜面位置（见图7-22），求其虚影透视图。

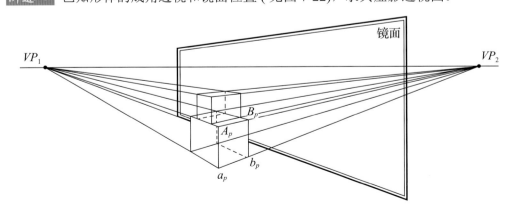

图7-22　已知形体的成角透视

绘图步骤如下。

(1) 连接 a_pVP_2 与镜面底边的交点为 o，过点 o 向上作竖直线与 A_pVP_2 相交。

(2) 取 A_pa_p 的中点为 M_p，并连接 M_pVP_2 与过点 o 所作的竖直线交于点 O，连接 B_pO 并延长与 a_pVP_2 交于点 b_0 即为点 b_p 的虚影，然后过点 b_0 向上作竖直线与 A_pVP_2 的交点就是 B_p 的虚影 B_0。

(3) 连接 A_pO 并延长与 a_pVP_2 交于点 a_0 即为点 a_p 的虚影，然后过点 a_0 向上作竖直线与 A_pVP_2 的交点就是 A_p 的虚影 A_0；利用形体透视与虚影透视共灭点的特性，用上述同样的方法即可求出其余各点的虚影，依次连接点的虚影就求出了该形体的虚影透视图，如图 7-23 所示。

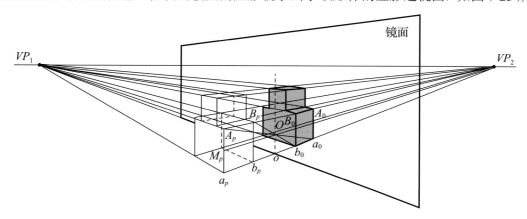

图7-23　形体在倾斜竖直镜面中的虚影透视

7.2.4　斜交于地面而又垂直于画面的镜面中虚影透视的绘图方法

例题7-7　已知长方体在室内地面上的平行透视 (图 7-24)，求其在斜交于地面而又垂直于画面的镜面中的虚影透视图。

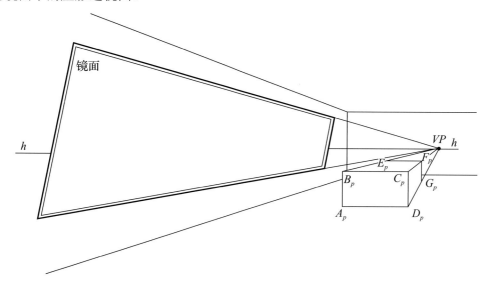

图7-24　长方体在室内地面上的平行透视

绘图步骤如下。

(1) 已知该长方体的下底面在地面上，即点 A_p、D_p、G_p 在地面或基面上 (若不在地面或基面上，则要作其基面上的投影)，过点 A_p 作视平线 $h\text{-}h$ 的平行线与墙角线交于 o 点，再过 o 点竖直向上引垂线与镜面下底边交于 O 点。

(2) 过 O 点作左右镜框的平行线 OM，将 OM 作为对称轴。

(3) 过点 A_p 作对称轴 OM 的垂线，以确定点 A_p 的虚影 A_0 到 OM 的距离与点 A_p 到 OM 的距离相等。

(4) 用同上的方法作出点 B_p、C_p、D_p、E_p、F_p、G_p 的虚影 B_0、C_0、D_0、E_0、F_0、G_0，然后依次连接各虚影点，即可求出该长方体在倾斜镜面中的虚影透视图，如图 7-25 所示。

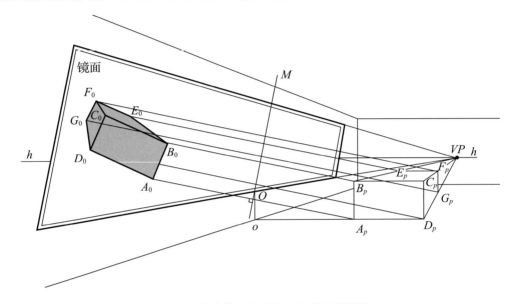

图7-25　长方体在倾斜镜面中的虚影透视

例题7-8　已知长方体的成角透视和倾斜镜面的位置 (图 7-26)，求出该长方体在镜面中的虚影透视图。

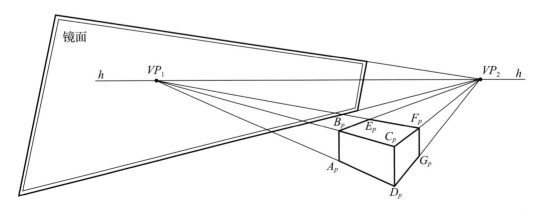

图7-26　长方体的成角透视和倾斜镜面的位置

绘图步骤如下。

(1) 已知该长方体下底面和镜面下底边都在地面 (或基面) 上，所以不需要作出该长方体在地面 (或基面) 的投影。

(2) 过 A_pVP_1 与镜面底边的交点 O 作镜框左右两边的平行线 OM，作为实物与虚影的对称轴。

(3) 过点 A_p 作对称轴 OM 的垂线，以确定点 A_p 的虚影 A_0 到 OM 的距离与点 A_p 到 OM 的距离相等。

(4) 用同上的方法作出点 B_p、C_p、D_p、E_p、F_p、G_p 的虚影 B_0、C_0、D_0、E_0、F_0、G_0，然后依次连接各虚影点即可求出该长方体在倾斜镜面中的虚影透视图，如图 7-27 所示。

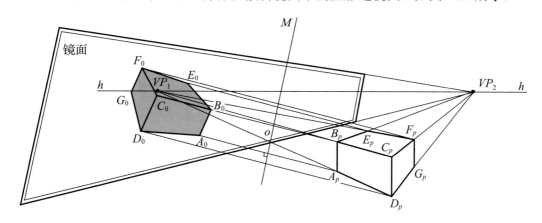

图7-27　长方体在倾斜镜面中的虚影透视

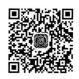

7.3 虚影透视案例

虚影透视表现在设计中能够美化画面，给设计图带来逼真的视觉效果。通过上述对虚影透视的介绍和解析，使读者更加深入地了解了透视，拓展透视的空间概念，厘清视觉现象与光线之间的关系。

虚影在日常生活中非常普遍，它的透视应用更多地用来烘托空间氛围，设计师或画家利用虚影能够将自己的情愫蕴含于作品中，同时虚影透视本身也是用来充实和丰富空间场景的，使整幅作品显得更加开阔，营造出不寻常的视觉感受。

图 7-28 所示为湖州喜来登温泉度假酒店——月亮酒店，该酒店由世界知名建筑事务所 MAD 的马岩松先生主创设计，结合世界上最前卫的设计理念，融入湖州水墨文化气息，力创中国最具标志性的顶级"奢适"酒店。该建筑结合水中的倒影形成"8"字造型，具有中国传统文化象征意义，充满了艺术灵气和文化底蕴。

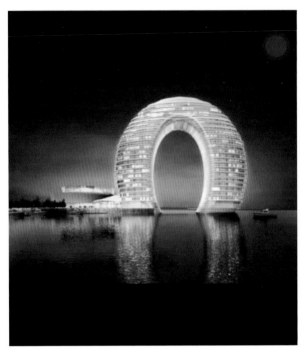

图7-28　湖州喜来登温泉度假酒店——月亮酒店

图 7-29 所示为吹制出来的玻璃工艺品，有了其在桌面上倒影的烘托，使整个作品具有多重的艺术审美效果，给人更广阔的遐想空间。

图7-29　吹制出来的玻璃工艺品倒影效果

图7-30所示为画家列维坦的作品《春讯》，画中的小树林在河水的倒影下显得更加茂盛和生机勃勃，预示着春天的来临，倒影手法的应用使整个画面更加丰富、充实。

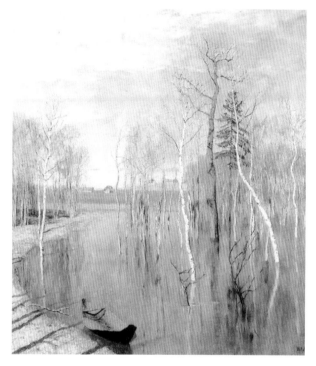

图7-30 列维坦的作品《春讯》

图7-31为一幅风景画写生。树木和凉亭在水中的倒影丰富了画面的内容，使画面的下部显得不那么空洞，整个画面更加饱满而又具有虚实相间的层次感。

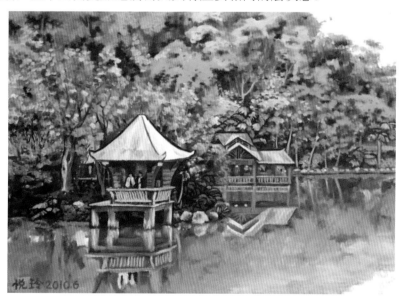

图7-31 风景画写生

图 7-32 所示为虚影在工笔画中的应用，给水中的鸳鸯赋予了生命，充满了灵性，使画面更加丰富、真实，给人一种身临其境之感，好像我们就在水边细看鸳鸯在水中自由自在地游弋。

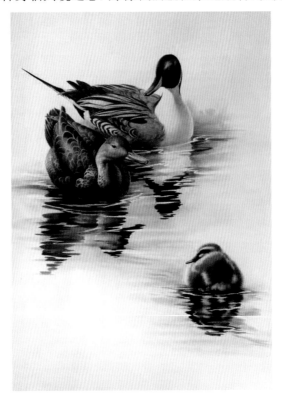

图7-32　工笔画作品《鸳鸯》

图 7-33 所示的圆球形镜面成像，圆球形不锈钢镜面材质将空间进行了视觉延展，体现了广角而又陆离的视觉印象，极具趣味性。

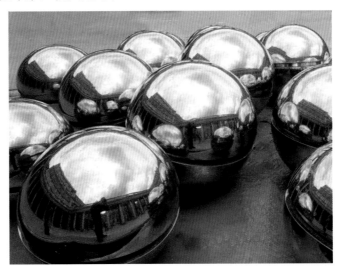

图7-33　圆球形镜面成像

图 7-34 所示为油画作品《镜中人》，此幅画通过镜子的成像丰富了画面内容，使空洞、单调的画面背景变得充实起来，增加了艺术感染力。

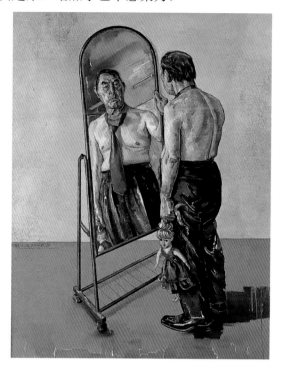

图7-34 油画作品《镜中人》

虚影透视在设计和绘画中都有非常重要的应用。在本章的学习中，我们系统学习了虚影透视的相关概念、原理和具体的画法，并介绍了虚影透视在现实生活中的几种应用。要求我们能够深入地了解虚影透视，理解它的形成规律、特点以及画法。

1. 什么是虚影透视？
2. 虚影透视的形成原理是什么？
3. 简述几种虚影透视的绘图方法。
4. 请绘制出下面几种不同位置镜面中形体的虚影透视图。
(1) 已知下面形体的成角透视和镜面位置，请绘制出该图的虚影透视图。
① 请绘制出下面形体在水平镜面中的虚影透视图。

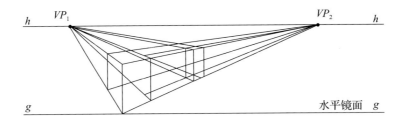

② 请绘制出下面形体在竖直镜面中的虚影透视图。

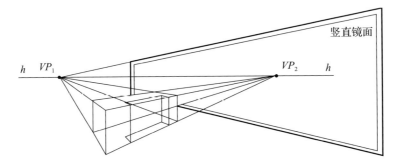

③ 请绘制出下面形体在倾斜镜面中的虚影透视图。

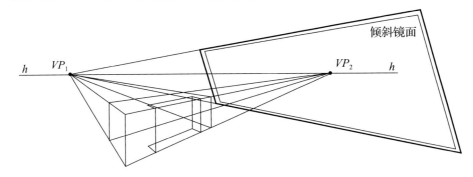

(2) 已知下面形体的斜透视和镜面位置，请绘制出该图的虚影透视图。

① 请绘制出下面形体斜透视在水平镜面中的虚影透视图。

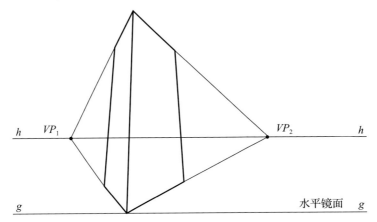

② 请绘制出下面形体斜透视在竖直镜面中的虚影透视图。

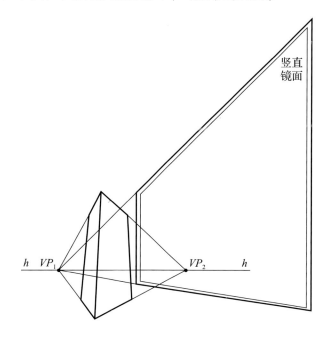

③ 请绘制出下面形体斜透视在倾斜镜面中的虚影透视图。

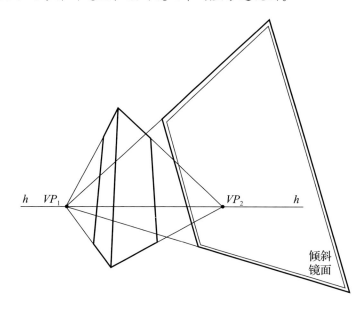

第8章

平面透视中的曲边形透视

学习要点及目标

- 熟悉曲边形透视的基本知识。
- 掌握曲边形透视的画法。

本章导读

平面图形的透视是点以及直线的透视集合。本章主要介绍平面曲边形的透视画法。

8.1 平面曲边形的透视情况

这里只介绍以圆为主的平面曲边形的透视情况。一般情况下平面曲边形的透视仍为平面曲边形，圆的透视则为椭圆。

如果圆与画面平行，则其透视为圆。圆的透视的大小由圆距离画面的远近而定，表现出近大远小的关系。在这种情况下，其透视的绘制只需求出圆心的透视位置及其对应半径的透视长度即可，图 8-1 所示是圆筒形的透视。圆筒的前端位于画面上，其透视就是它本身（反映实形）。后端面的透视为缩小了的圆，其圆心 o_1 的透视 o_{1p} 用视线法求得，过 o_{1p} 点作对称中心线，与过 A_p、B_p 的全长透视交于 A_{1p}、B_{1p}，以 $o_{1p}A_{1p}$ 为半径作圆，再作两圆的公切线，即完成圆筒的透视。

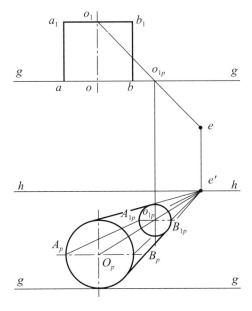

图8-1　圆筒形的透视

如果圆与画面相交，则其透视为椭圆。图 8-2 所示为圆的透视，图 8-3 为圆的透视应用。假定正方体各个面上都有圆，即有水平圆和铅垂圆，无论是水平圆还是铅垂圆都是与画面相交的圆，其透视一般都是椭圆。为了画出圆的透视椭圆，通常是采用八点法进行绘图，即利用圆的外切正方形的 4 个切点和正方形对角线上的 4 个交点，求出此 8 个点的透视位置后，再把它们光滑地连接成椭圆，即可得到圆的透视。

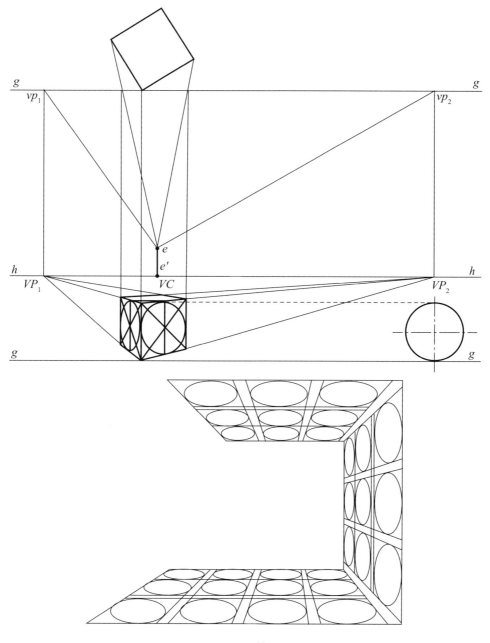

图8-2　圆的透视

图8-3　圆的透视应用

注意：在画形体的透视时，应避免圆平面通过视点 e 时其透视集聚为一条直线的情况。

8.2 平面曲边形透视的绘图方法

平面曲边形透视的绘图需要借助辅助点来完成，对于圆来讲，用圆的外切正方形，即八点法进行绘图。所谓的八点法即利用圆周的外切正方形的 4 个切点和正方形对角线上的 4 个交点，求出此 8 个点的透视位置后再用平滑的曲线连接起来即为圆的透视。

例题8-1　求水平圆的透视图，如图 8-4 所示。

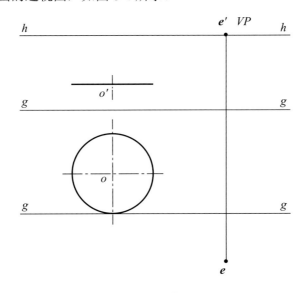

图8-4　求水平圆的透视图(1)

解：这里应用八点法进行绘图，绘图步骤如下。

(1) 作圆的外切正方形 *abcd*，并连接对角线 *ac*、*bd*，外切正方形与圆的切点为 1、3、5、7；

圆与正方形的对角线交于点 2、4、6、8。

(2) 分别过 6、8 点作基线 *g-g* 的垂线交于点 9、10。

(3) 作出圆外切正方形的透视 $A_pB_pC_pD_p$ 并连接对角线 A_pC_p、B_pD_p，即可求出圆心 *O* 的透视 O_p。

(4) 因为点 9、10 在画面内，所以即可直接求出该两点的透视，如图 8-5 所示的点 9_p、10_p，然后连接 9_pVP、10_pVP 与对角线 A_pC_p、B_pD_p 交于点 2_p、4_p、6_p、8_p 即为圆上点 2、4、6、8 的透视。

(5) 过点 O_p 作 C_pD_p 的平行线与 A_pD_p、B_pC_p 交于点 1_p、5_p 即为点 1、5 的透视。

(6) 连接点 O'、*VP* 与 A_pB_p 交于点 3_p 即为点 3 的透视。

(7) 因为点 7 在画面内，故其透视 7_p 与点 O' 的位置重合。

(8) 将 1_p、2_p、3_p、4_p、5_p、6_p、7_p、8_p 点用平滑的曲线连接起来即为该圆的透视图，如图 8-5 所示。

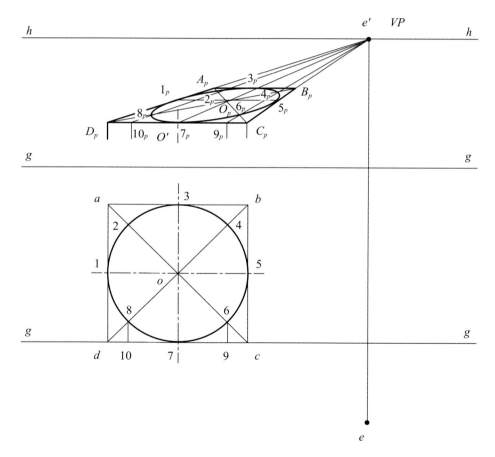

图8-5　求水平圆的透视图(2)

例题8-2　求铅垂圆的透视图，如图 8-6 所示。

图8-6　求铅垂圆的透视图(1)

解：因为该圆属于铅垂圆，所以其在两个投影面上的投影都积聚为等长的直线段，如图 8-6 所示，其透视的绘图步骤如下。

(1) 在画面内作一个辅助圆及其外切正方形，并作出其对角线，该辅助圆与对角线的其中两个交点为9、10，并作铅垂圆在画面上积聚投影的垂线，垂足为点 11、点 12。

(2) 先求出铅垂圆外切正方形的透视 $A_pB_pC_pD_p$，并连接对角线 A_pC_p、B_pD_p，即可求出圆心 O 的透视 O_p。

(3) 过点 O_p 作 A_pD_p 的平行线与 A_pVP、D_pVP 交于点 1_p、5_p。

(4) 连接点 $11VP$、$12VP$ 与 $A_pB_pC_pD_p$ 的对角线交于点 2_p、4_p、6_p、8_p。

(5) 连接点 O'、VP 与 B_pC_p、A_pD_p 交于点 3_p、7_p。

(6) 将点 1_p、2_p、3_p、4_p、5_p、6_p、7_p、8_p 用平滑的曲线连接即为铅垂圆的透视图，如图 8-7 所示。

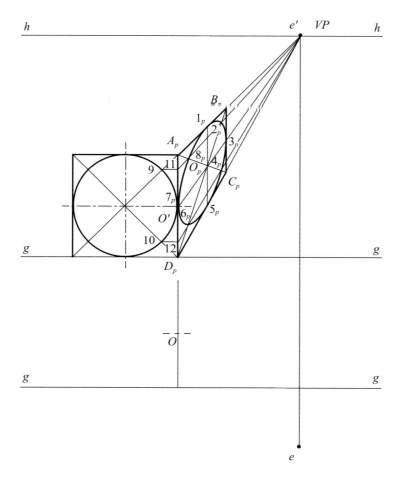

图8-7　求铅垂圆的透视图(2)

例题 8-1 和例题 8-2 的绘图可简化为图 8-8 和图 8-9 所示。

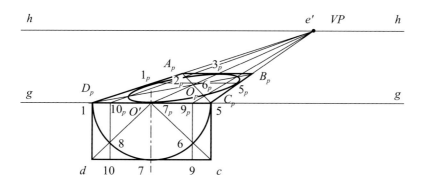

图8-8　水平圆的简化绘图

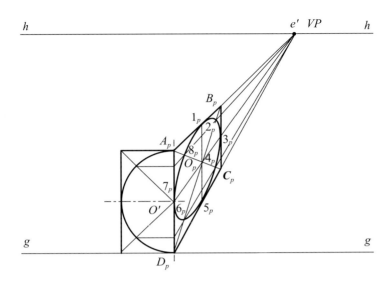

图8-9　铅垂圆的简化绘图

8.3　圆形透视案例

在现实生活中，我们如果不刻意地从正面去看一个圆，那么它就不是标准的，是被透视压缩了的，可能会变成椭圆。

那到底该怎样去理解圆的透视呢？首先要知道什么是圆的透视。和立方体一样，物体的圆面在空间上也会产生透视，它的透视原理和立方体是一样的。

如图 8-10 所示，圆所在的平面通过视点，透视是一条直线。简单来说，就是当你在圆的正侧面看它时，它会变成一条直线。

图8-10　通过视点时，趋近一条直线

　　如图 8-11 和图 8-12 所示，除上述两种情况外，正圆形的透视是接近于椭圆的形状，也是我们平时最常见到的圆形透视的感觉。第三种情况下，形状是上半圆偏小，下半圆偏大；弧线均匀自然，两个尖端不能尖，也不能太方。需要注意水平面和垂直面上圆的位置对透视位置的影响。

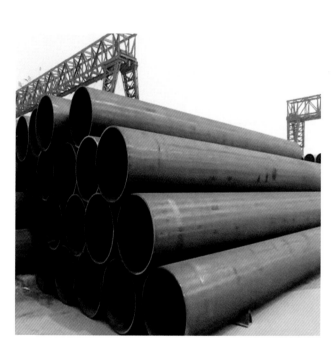

图8-11　正圆的透视(1)

图8-12　正圆的透视(2)

本章小结

　　曲线的透视一般仍为曲线，作曲线的透视时，可在曲线上选取一系列能够确定和显示曲线形状的点，求出这些点的透视，用曲线光滑地连接起来即是。通过本章的学习，我们了解了曲边形透视的画法，至此，我们可对透视的相关知识有一个比较全面的了解。

思考练习题

　　1. 简述平面曲边形的绘制方法。

2.绘制基面上圆的透视。

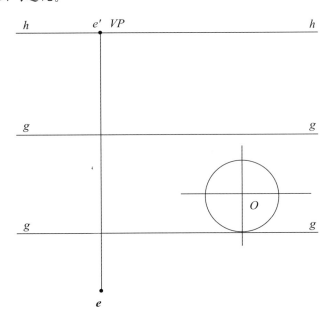

3.绘制基面上椭圆的透视。

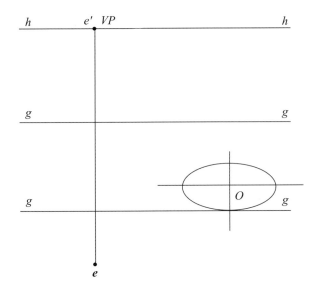

参 考 文 献

[1] 薛青，范文龙. 设计透视学[M]. 北京：北京大学出版社，2014.

[2] 白璎. 艺术与设计透视学[M]. 2版. 上海：上海人民美术出版社，2011.

[3] 刘斐. 设计透视学[M]. 上海：东华大学出版社，2019.

[4] 杨永波. 设计透视[M]. 武汉：武汉大学出版社，2014.

[5] 王冰迪. 设计透视[M]. 哈尔滨：哈尔滨工程大学出版社，2006.

[6] 刘雅培. 环境艺术设计透视与表现[M]. 北京：清华大学出版社，2014.

[7] 卜开智. 设计透视学[M]. 南京：江苏大学出版社，2017.

[8] 蒋勇军. 设计透视学[M]. 武汉：武汉大学出版社，2018.

[9] 王浩，李伟，陈卉丽. 设计透视学[M]. 合肥：合肥工业大学出版社，2019.